삶의 공간에서
만나는
예술가의 한마디

예술가가
사랑한 집

미술사학자 이케가미 히데히로 지음 _ 류순미 옮김

페이퍼스토리

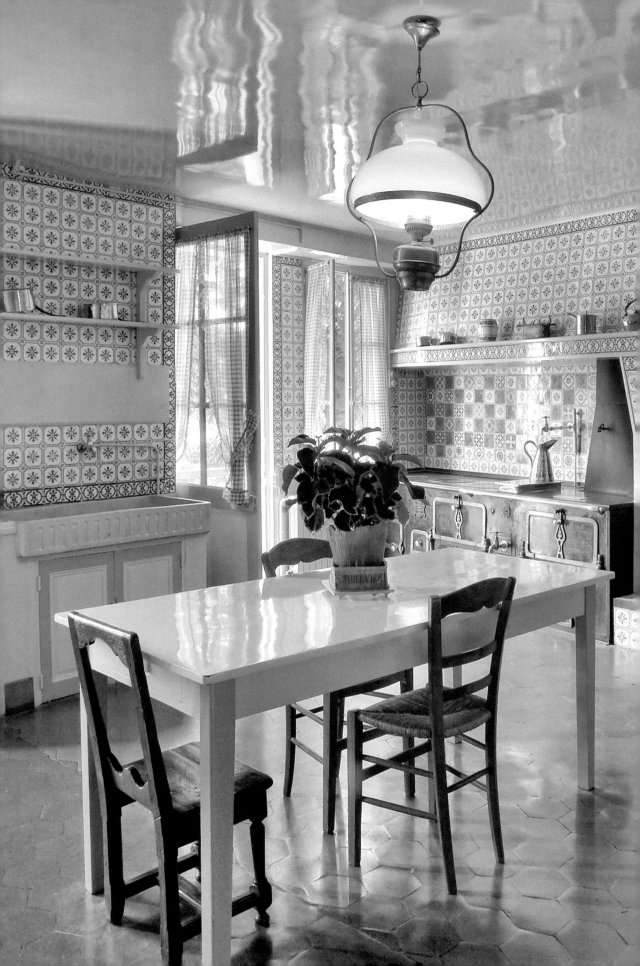

거뭇하게 바랜 벽에 나른한 햇살이 머문다.
나뭇가지가 지면에 그려낸 짙은 그림자.
테이블에는 화분과 물병이 놓여 있을 뿐, 고요에 잠긴 실내.

이탈리아 볼로냐에서 유학을 하고 있을 때
나는 가끔 폰다차 거리를 지나다녔다.
폰다차 36번지에는 화가 조르조 모란디가
모친과 세 누이와 함께 살던 집이 남아 있다.
43세부터 살기 시작해 74세로 세상을 떠날 때까지
오랫동안 아틀리에로 썼던 이 집은
'모란디의 집'이라는 이름으로 일반인에게 개방하고 있다.
화가의 집을 처음 방문했을 때,
놀랍게도 그의 그림 속에서 보아왔던 식기와 방과,
창밖 풍경이 그대로 내 눈앞에 있었다.
모든 게 이해되는 느낌이었다.
조르조 모란디의 그림은 그가 이 집에서 살았기 때문에
탄생할 수 있었다는 것을.

당연한 얘기겠지만 수많은 예술가들이 탄생시킨 작품에는,
그것을 제작한 아틀리에와 집이 있고, 공간과 풍경이 있었을 것이다.

《예술가가 사랑한 집》에서는 예술가들의 사적 공간을 둘러보려고 한다.
여관 다락방에서 중세의 성까지,
작가가 직접 만든 아틀리에도 있고 농가도 있다.
예술가들의 위대한 작품과, 작업실과의 밀접한 관계를 알 수 있으며
그들 역시 우리와 마찬가지로 한 인간으로 살았다는 흔적을
엿볼 수 있을 것이다.

CONTENTS

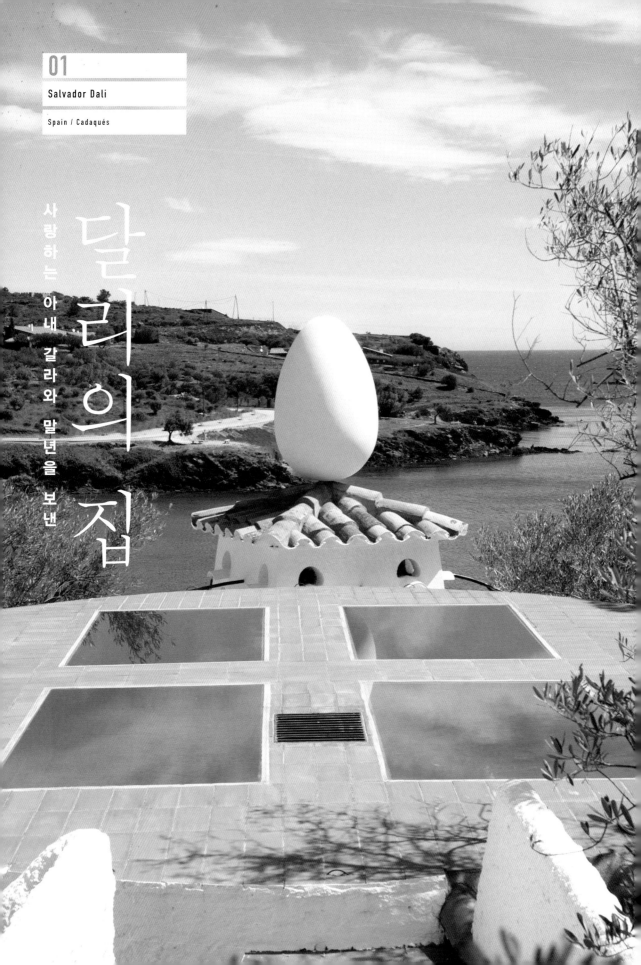

사 랑 하 는 아 내 갈 라 와 말 년 을 보 낸

달리의집

하얀 마을과 투명한 지중해를 품고 있는 프랑스 국경에 인접한 휴양지 카다케스Cadaqués는 스페인이 낳은 천재 화가 달리가 가장 사랑했던 장소로도 유명하다. 어릴 때부터 별장이 있던 이곳에 자주 들렀던 달리는 훗날 평생을 함께한 갈라와 만나 사랑에 빠졌다. 달리 인생의 유일한 여인, 갈라의 마지막을 지켜보기까지 달리는 이 집에서 열정적으로 창작활동을 했다.

〈달걀의 집〉이라고도 불리는 달리의 집은 카다케스 포트리가트Portlligat에 있다. 달리가 낡은 어부의 집을 네 채나 구입해 40년(!)에 걸쳐 개축한 이 집은 그 자체가 초현실주의자인 달리의 거대한 작품이다. 집은 구석구석 달리가 좋아하는 소재로 꾸며져 있는데 초대형 달걀 오브제가 얹혀 있는 외관은 그의 독특한 작품세계를 대변한다.

이 집에서 달리가 가장 마음에 들어한 것은, 지중해의 경치를 액자처럼 보여주는 작은 창인데, 예술가의 일상을 가늠할 수 있는 디자인의 하나이다. 바다를 향해 가로로 길게 나 있는 1층의 작은 창을 통해 달리는 매일 해변을 바라보았다고 한다.

집 내부에는 달리가 사용했던 그릇도 많이 남아 있어 그가 살던 당시 모습을 그대로 보여준다. 독특한 박제 곰이나 중정中庭의 풀장 한쪽에 뜬금없이 모습을 드러내는 전화박스 등, 장난기 가득한 오브제야말로 달리의 머릿속을 그대로 현실세계에 옮겨놓은 것만 같다.

아틀리에에는 붓과 물감은 물론 달리의 미완성 작품들이 그대로 눈앞에 진열되어 있다. 달리의 회화 기법이나 붓 자국까지 볼 수 있을 뿐 아니라 예술가의 숨결을 가까이에서 느낄 수 있다. 그 공간에 있으면 마치 달리가 아무 일 없었다는 듯 집으로 들어와 아틀리에에서 그림을 그릴 것만 같은 생동감이 전해진다.

달리와 갈라가 사랑에 빠진 카다케스 마을

살바도르 달리(1904-1989)

바르셀로나 근교 카탈루냐 동북부의 소도시 피게레스에서 태어났다. 1928년 파리로 간 그는 브르통에게 인정받아 초현실주의 운동에 참가했다. 주르륵 녹아내리는 시계처럼 소재가 가진 실제 경도나 질감에 반하는 표현이 특징이다. 잡지 표지를 장식할 정도로 스타성이 있었다.

달리는 어릴 적 여름 휴가철이면 자주 카다케스에 있는 별장에 왔었다. 특징 있는 하얀 마을과 해안 풍경은 〈바느질을 하는 안나 할머니〉에도 등장하며 그림의 소재로 자주 쓰였다.

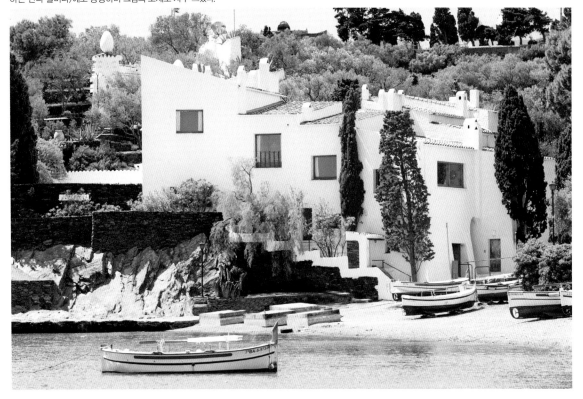

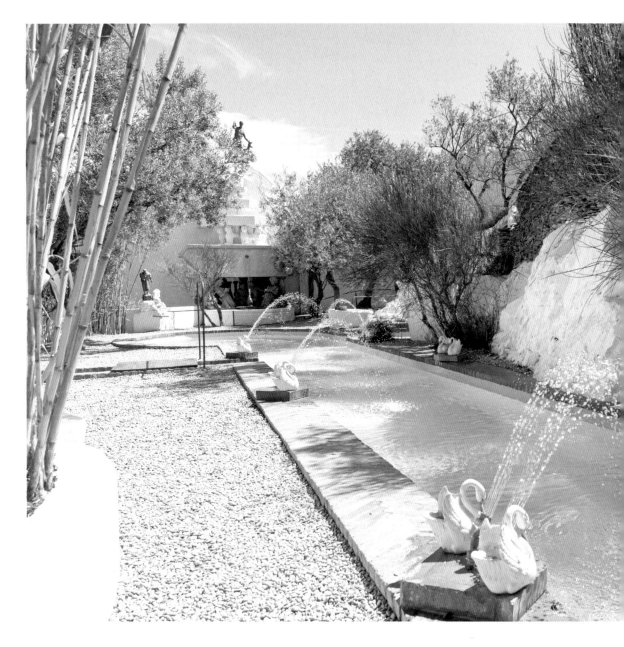

카다케스 마을은 피카소나 밀로, 마티스 등 다른 많은 예술가를 매료시킨 곳이기도 하다. 맑고 푸른 하늘과 바다, 그 경계를 메운 하얀 집들, 예전과 다름없는 한가로운 거리에는 지금도 분명 미래의 거장이 될 젊은 화가가 걷고 있을지 모른다.

달리가 맹목적으로 사랑한 유일한 단 한 명의 여인 갈라는 처음 만났을 때 이미 시인 폴 엘뤼아르의 부인이었고 10년 연상이었다. 갈라는 생전에 달리를 두고 애인에게 가버리는 등 결코 좋은 아내였다고 할 수는 없으나 죽기 석달 전에 달리의 곁으로 돌아와 이 집에서 생의 마지막을 보냈다. 풀장 안쪽에 자리한 작은 오두막에서 달리와 갈라

는 누워서 휴식을 취했다고 한다. 투우사 인형이나 입술 모양의 소파, 이탈리아제 타이어 간판 등 달리만의 독특한 개성이 넘치는 소품들에 둘러싸여 두 사람은 무슨 이야기를 나누었을까.

저택은 주거 공간과 아틀리에, 정원이라는 세 개의 공간으로 나뉘어 있다. 특히 중정에는 〈달걀의 집〉이라는 별명을 갖게 해 준 달걀 오브제가 여기저기에 놓여 있으며 달리가 좋아한 백조 또한 쉽게 찾아 볼 수 있다. 백조는 '생명'을, 독수리는 '죽음'을 상징하는 모티프로 활용했는데, 현관 입구에는 백조와 독수리의 박제가 대조를 이루듯 나란히 장식돼 있다.

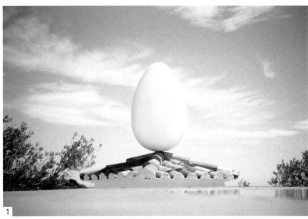

1

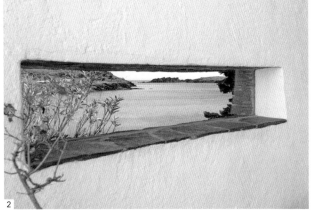

2

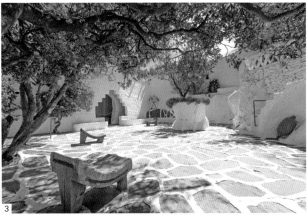

3

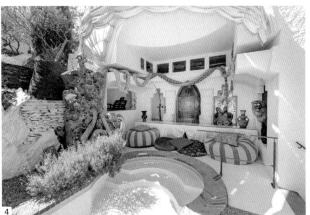

4

"완벽하려고 너무 애쓰지 마라.
어차피 당신은 완벽해질 수 없다."
– 살바도르 달리

1. 달리에게 달걀은, '생명', '숙명' 등을 표현하는 중요한 모티프이
다. 이곳 말고도 집 안 여기저기에 등장하는데, 피게레스에 있는 달
리미술관에도 달걀을 곳곳에 전시해 놓았다.
2. 지중해의 경치를 액자처럼 보여주는 작은 창.
3. 하얀 석회 벽으로 둘러싸인 중정. 집에서 가장 사적인 공간이었
으며 연극이나 파티 역시 정원이나 풀장에서 열었다.
4. 달리와 갈라의 소파. 카탈루냐 출신답게 카탈루냐 국기와 같은
색 쿠션이 놓여 있다. 오래된 그릇과 사자 박제 등, 여기저기 놓여
있는 달리의 장난기 어린 소품을 찾아내는 것도 재미있다.

"그 사람이 멋진 취향을 갖고 있는지
알아보는 방법은 간단하다. 카펫과 눈썹이
조화로운가를 보면 된다."
_살바도르 달리

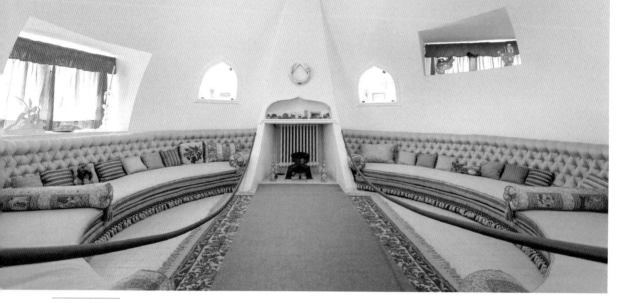

전체가 원형의 소파로 둘러싸인 넓은 방은 사랑하는 갈라를 위해 만든 공간
이다. 창을 통해 들어오는 햇살이 붉은 커튼을 통과하면 방은 핑크색으로 물
든다. 가운데에 달리가 디자인한 벽난로가 있다.

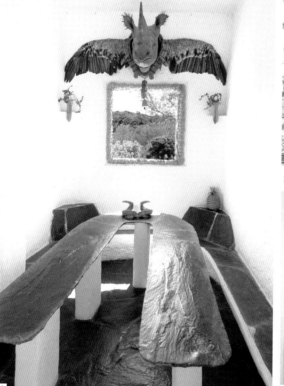

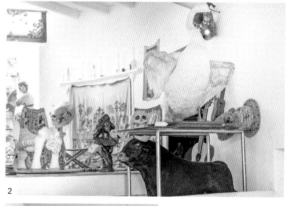

1. 중앙에 U자형 테이블이 있
는 여름철 다이닝 룸. 창틀에
는 말린 미모사가 걸려 있다.
2. '생명'의 상징인 백조 박제
옆에는 '죽음'을 암시하는 독
수리 박제가 걸려 있다. 진열된
악기들은 대부분 달리와 갈라
가 직접 수집한 것이다.
3. 짧은 계단 안쪽은 사무실로
사용했다. 네 채나 되는 집을
연결했기 때문에 이 집에는 계
단이 많다.

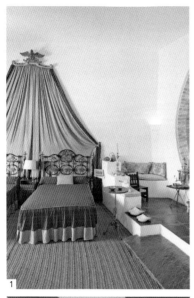

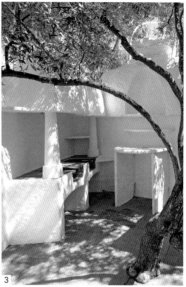

1. 의외로 심플한 달리와 갈라의 침실. 발다키노처럼 천이 드리워져 고풍스럽고 로맨틱하다.

2. 벽면에 가득한 달리가 소개된 잡지 기사.

3. 햇살을 받아 하얗게 빛나는 중정. 항상 손님으로 북적대던 이곳에는 곳곳에 편히 쉴 수 있는 자리가 마련되어 있다.

4. 아틀리에와 가까운 작은 방. 천장은 카탈루냐 국기 색으로 장식했다.

5. 소품을 자연스럽게 놓아둔 계단. 여러 차례 달리의 그림에서 소재가 되었던 밀레의 〈만종〉 복제품도 벽에 걸려 있다.

6. '생명'의 상징 백조와 '죽음'의 상징 독수리가 놓인 서재에서 갈라는 낭독에 열중했다.

7. 현관에서는 거대한 백곰의 박제가 문지기처럼 맞이한다.

8. 입구 좌측에 있는 식당. 해변을 연상시키는 불가사리 등이 장식되어 있다.

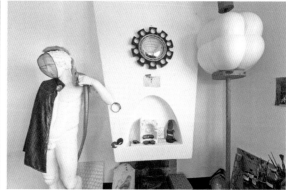

달리의 아틀리에에는 모두 오리지널 작품이 보존되어 있다. 미완성 작품도 그대로 진열되어 있어 예술가의 숨결을 느낄 수 있다.
안쪽에는 바다를 향해 난 창이 있는데, 자연광으로 작업하길 고수했던 달리는 채광에 특히 신경을 썼다고 한다.

예술가의
아틀리에
에서

달리가 사랑한

바닷마을

아틀리에

포트리가트는 달리의 작품에 커다란 영감을 주었다. 이곳에는 바닷바람에 깎여나간 기암이 즐비한데 보는 각도에 따라 그 모습이 다르게 보인다. 이 풍경은 '더블 이미지'라는 표현 기법을 탄생시켰다. 더블 이미지는 옵티컬아트 기법의 하나로, 각도를 달리하면 숨겨져 있던 다른 모티프가 모습을 드러내는 트릭 표현기법이다. 유명한 〈비키니섬의 세 스핑크스〉 등, 작품에 빼놓을 수 없는 중요한 요소가 되었다.

그의 아틀리에에는 당시 모습 그대로 보존되어 있다. 달리는 '기인'라는 이름에 어울리지 않게 매일 정확하게 같은 시간에 아틀리에에서 작품을 그렸다. 아침식사가 끝나는 대로 바로 작업을 했고 점심식사 전에 수영, 식사 후에는 다시 작업 시작, 밤에는 손님을 초대해 접대를 하는 것이 하루 일과였다고 한다. 초상화가 많이 탄생한 것도 이 아틀리에에서였다. 당시 제작 현장을 촬영한 사진을 보면 아틀리에 옆에 모델용 탈의실이 마련되어 있어 그가 얼마나 효율적으로 작업을 진행했는지 알 수 있다.

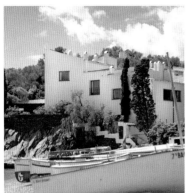
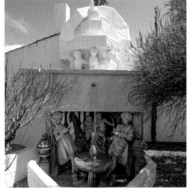

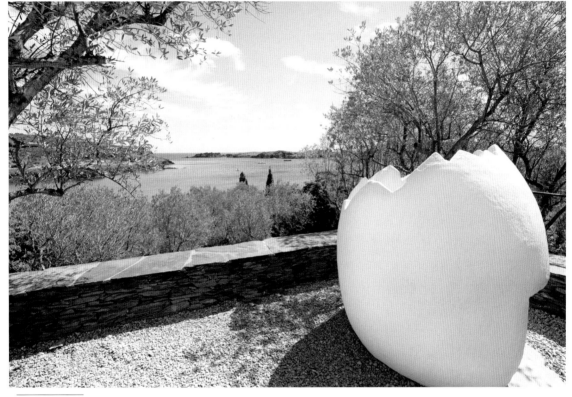

여러 번 그림의 소재가 된, 하얀 집이 늘어선 카다케스 마을. 네 채의 집을 이어 증축을 계속한 〈달걀의 집〉은 모두
어부가 살았던 집이다. 정원의 깨진 달걀에는 사람이 들어가 알 속에서 마을을 바라볼 수 있다.

01
Casa Museu Salvador Dali

주소	Cadaqués E-17488 Cadaqués, Spain
전화	+34 972251015
개관시간	10 : 30～18 : 00
	※ 견학을 하려면 반드시 예약이 필요하다. 매년 개관시간이 변경되기 때문에 홈페이지에서 확인해야 한다.
휴관일	월요일(6 / 15～9 / 15 제외), 1 / 1, 1 / 7～2 / 11, 12 / 25
	※ 매년 휴관일이 변경되기 때문에 홈페이지에서 확인해야 한다.
입장료	일반 : 11유로 / 학생, 65세 이상 : 8유로
홈페이지	http://www.salvador-dali.org / museus /

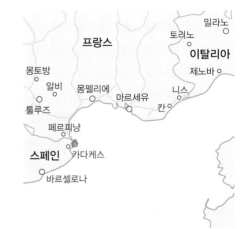

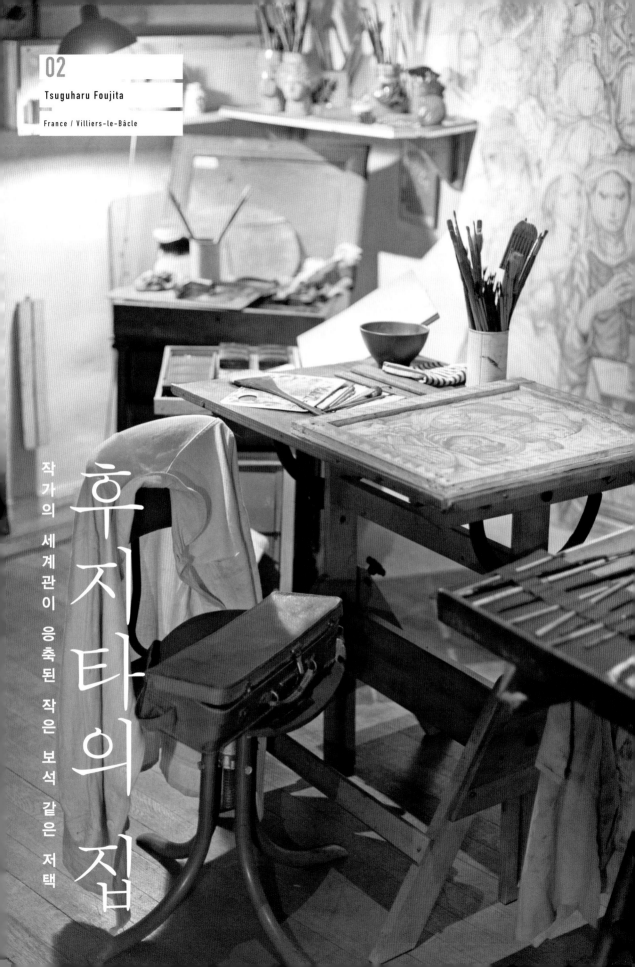

작가의 세계관이 응축된 작은 보석 같은 저택

후지타의 집

1959년 10월, 73세의 후지타 츠구하루藤田嗣治는 프랑스 랭스Reims의 대성당에서 아내 키미요 부인과 함께 세례를 받는다. 가톨릭 신자가 된 후지타의 세례명은 레오나르도 다 빈치에서 따온 '레오나르Leonard'(레오나르도의 프랑스식 발음)이다.

이미 유명한 화가였던 후지타의 세례식은 수많은 미디어의 주목을 받았다. 그는 사람들의 기대에 부응하려는 듯 언젠가 랭스에 예배당을 세울 계획이라고 발표한다. 그날 이후, 후지타는 종교를 주제로 한 작품을 주로 그리게 되면서 이듬해 로마에서 교황 요한 23세를 알현하게 된다. 또한 〈요한의 묵시록 전〉에 출품해 이탈리아의 종교 미술전에서 금상을 수상한다. 이렇듯 후지타의 말년은 종교 색으로 짙게 채색되어 있다. 시대의 총아로 인기를 얻었다는 점에서는 젊을 때와 마찬가지였지만, 후지타는 분명한 심경의 변화와 함께 화려한 생활에 차츰 흥미를 잃어갔다.

이 시기에 후지타는 파리에서 15킬로미터쯤 떨어진 작은 마을 빌리에 르 바끌Villiers-le-Bâcle의 한 저택에 매료된다. 그 집은 18세기에 지어진 농가로, 폐허가 된 채 아름다운 전원 지대에 외따로 떨어져 있었다. 후지타는 즉시 구입을 결정하고 주변의 토지와 집을 사들였다. 그리고 1년에 걸쳐 손수 지휘를 하며 대규모 보수공사에 들어간다. 공사는 1961년 가을에 마무리되었고, 후지타는 11월 24일에 파리에서 이주해 이 집을 주거 공간 겸 아틀리에로 사용했다. 당시 후지타는 75세였고 1968년 81세에 방광암으로 세상을 떠날 때까지 6년 넘게 키미요 부인과 함께 이곳에서 살았다.

이곳에 정착하기까지 후지타의 삶은 평탄하지만은 않았다. 도쿄에서 육군 군의관의 둘째아들로 태어난 그는 화가가 되겠다는 꿈을 안고 교세이중학교 야간부에서 과외로

후지타 츠구하루(1886-1968)

도쿄 출생. 도쿄미술학교를 졸업하고 프랑스로 건너갔다. 외국인 화가를 중심으로 결성된 '에콜 드 파리'의 일원으로 활동했다. 2차 세계대전 중에 일본에서 전쟁기록화를 그렸고 전쟁이 끝난 후 다시 프랑스로 돌아갔다. 세례명인 레오나르라는 이름으로도 널리 알려져 있다.

후지타가 저택을 구입할 당시 빌리에 르 바끌은 인구 350명 정도의 작은 마을이었다고 한다. 마을 중심부 길가에 집이 있다. 강둑 경사면에 세워졌기 때문에 중정에서 입구는 지하 1층이 된다.

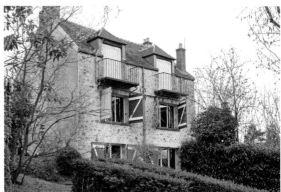

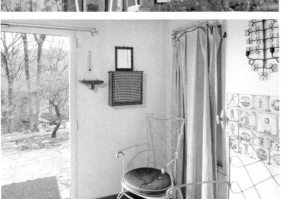

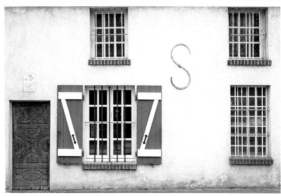

프랑스어를 배웠다. 예술대학에 진학한 그는 27세에 염원하던 프랑스로 떠난다. 생활은 궁핍했으나, 예술의 중심지 파리에서 그는 피카소나 모딜리아니 같은 화가들과 깊은 교류를 쌓게 된다. 파리에 모였던 외국인 예술가들은 이른바 '에콜 드 파리École de Paris'라고 불리며 혁신적인 양식을 차례로 탄생시켰다. 당시 파리에 동양인이 드물었기 때문에 그는 미술계뿐 아니라 사교계에서도 스타가 된다. 35세 무렵 확립된 '유백색의 피부'를 특징으로 한 그의 회화 스타일로 큰 성공을 이루고 많은 훈장을 받았으나, 여성편력

도 상당해 결혼과 이혼을 반복했다. 1935년 일본으로 귀국하였으나 곧이어 2차 세계대전이 일어난다. 화가들은 전쟁 기록화를 그리라는 명령을 받게 되고 후지타도 싱가포르로 파견된다. 전쟁이 끝난 후 상황이 변하면서 전쟁 협력에 대한 책임을 추궁 당하고 61세에 겨우 혐의를 벗은 그는 2년 후 일본을 떠나 69세에 프랑스 국적을 취득하게 된다. 평생 전쟁에 휘둘리고, 북적거리는 파리 생활에 지친 후지타는 랭스에서 드디어 마음의 평안을 얻었던 것이다.

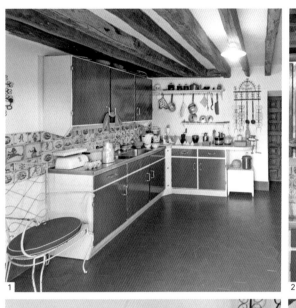

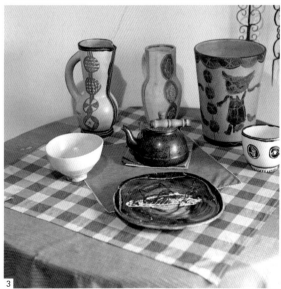

1-2. 지하실을 개조했기 때문에 천장이 낮아 인형의 집처럼 아담한 주방. 1960년대의 전형적인 L자형 주방에는 찻주전자와 전기밥솥도 있어, 프랑스에 사는 일본인다운 모습이 보인다. 개수대 안쪽에는 델프트타일이 붙어 있다. 옆에 있는 난방기에는 아내 키미요 부인을 위해 일본어로 설명을 써서 붙여 놓은 메모가 남아 있다.
3-4. 후지타가 그림을 그려 넣은 접시와 천으로 만든 테이블보.

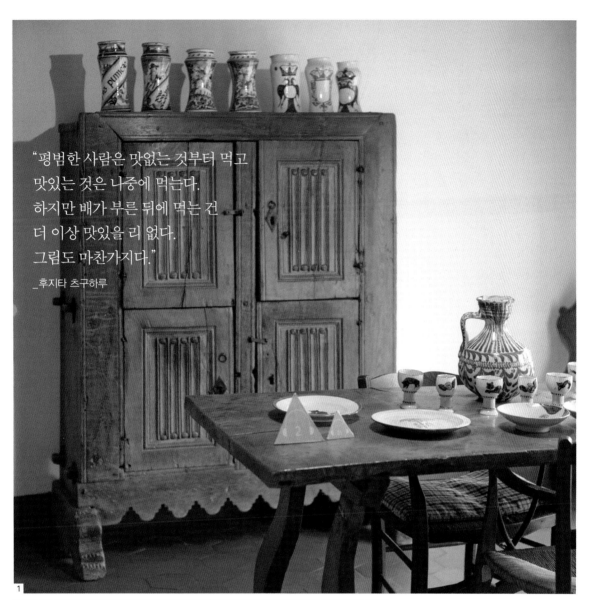

"평범한 사람은 맛없는 것부터 먹고
맛있는 것은 나중에 먹는다.
하지만 배가 부른 뒤에 먹는 건
더 이상 맛있을 리 없다.
그림도 마찬가지다."

_후지타 츠구하루

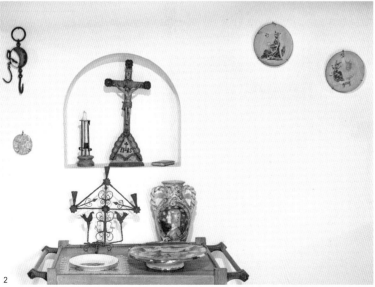

1. 주방에는 생투앙 벼룩시장에서 산 골동품과 고가구가 진열되어 있다. 후지타는 스페인이나 남프랑스의 민예품에도 애착을 가졌다고 한다.
2. 토코노마(일본식 주택에서 방의 한쪽 벽면의 바닥을 높게 만들어 족자를 걸거나 꽃으로 꾸며 놓는 곳-옮긴이)처럼 주방 한켠에 움푹 들어간 공간이 있는데 후지타는 이곳에 놓인 십자가를 각별하게 여겼다. 로마 교황으로부터 축성을 받을 때 몸에 지니고 있던 것으로 받침대에는 '최초의 부활제'라는 글귀와 함께 후지타와 아내의 세례명도 새겨져 있다. 이때부터 75세의 후지타는 호화스런 생활을 접고 소박하게 살기를 염원했다.

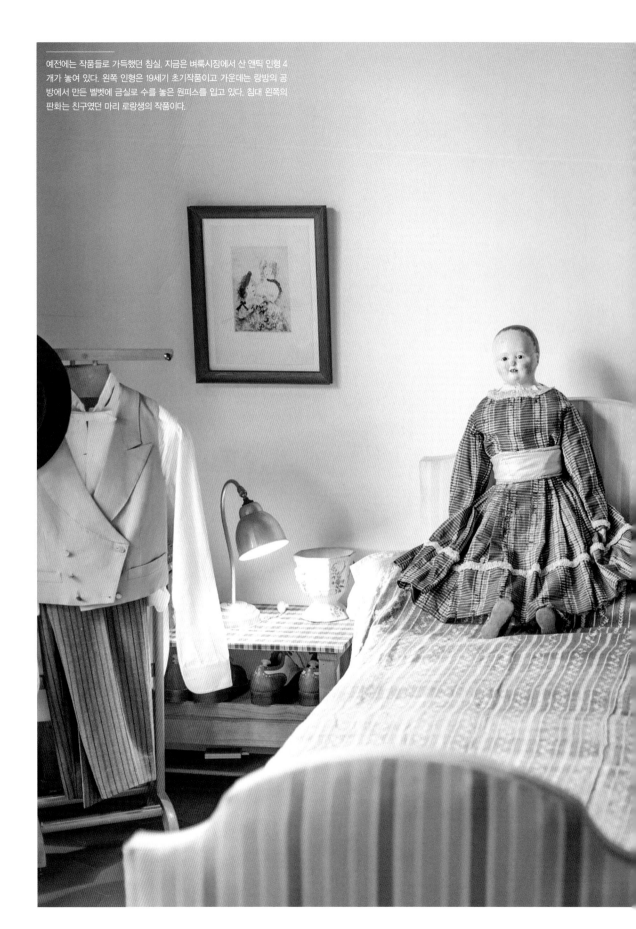

예전에는 작품들로 가득했던 침실. 지금은 벼룩시장에서 산 앤틱 인형 4개가 놓여 있다. 왼쪽 인형은 19세기 초기작품이고 가운데는 랑방의 공방에서 만든 벨벳에 금실로 수를 놓은 원피스를 입고 있다. 침대 왼쪽의 판화는 친구였던 마리 로랑생의 작품이다.

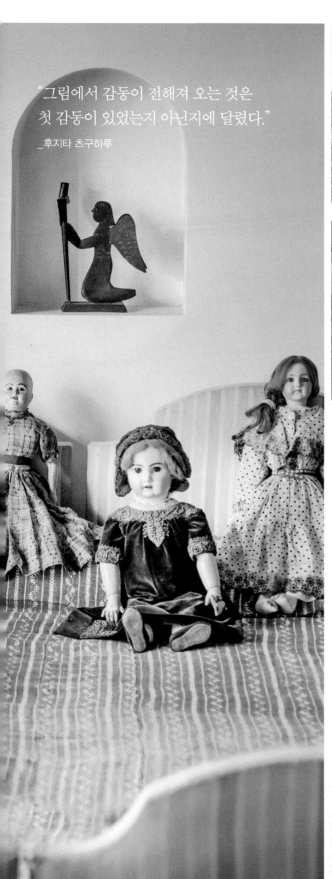

"그림에서 감동이 전해져 오는 것은
첫 감동이 있었는지 아닌지에 달렸다."

_후지타 츠구하루

1

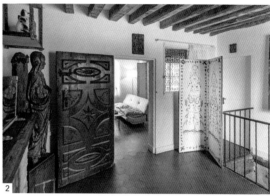

2

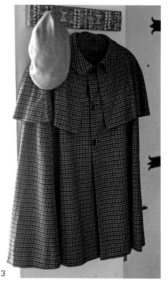

3

1. 스페인에서 구입한 문짝은 집 크기에 맞게 고
쳐 달았다. 현관 문짝에 새겨진 꽃 문양이 무척
아름답다.
2. 키미요 부인에게 만들어 준 성모마리아 그림
이 그려진 병풍.
3. 후지타가 직접 만든 모자걸이와 옷. 코트를 보
면 아담한 체구였음을 짐작할 수 있다.

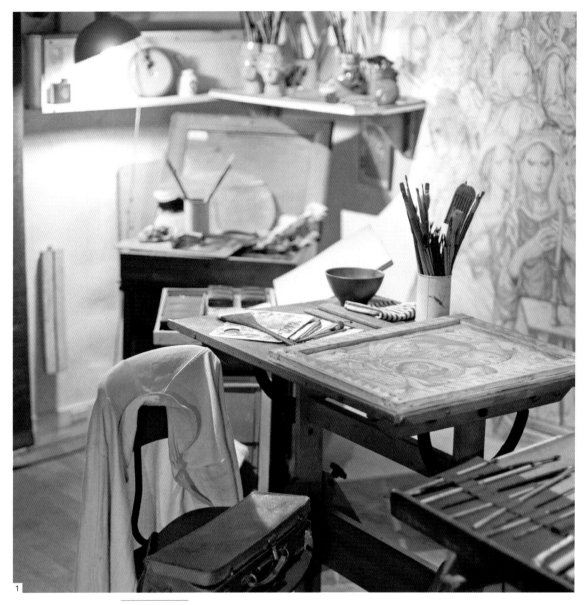

1. 벽에 그려진 〈성모 마리아의 미사〉. 2. 옷을 만들 때 사용한 재봉틀. 영국인 테일러 밑에서 배운 후지타는 옷을 직접 만들어 입었다.
3. 윤곽선을 그릴 때 썼던 서예 붓. 4. 아틀리에는 집에서 가장 신성한 장소로 아내조차 자유롭게 드나들지 못했다.

예술가의
아틀리에
에서

독특한

작품세계의

뿌리를 찾아서

후지타가 직접 개축한 자택 겸 아틀리에는 현재 '메종 아틀리에 후지타Maison Atelier Foujita'라는 이름으로 일반에게 공개되고 있다. 가파른 지형과 푸른 자연에 둘러싸인 전원 지대에 세워진 이 집의 외관은 무척 사랑스럽다. 내부는 마치 그가 어제까지 살았던 것은 아닐까 하는 착각이 들 정도로 잘 보존되어 있다. 부엌 선반과 테이블에는 식기가 놓여 있고 옷걸이에는 그가 직접 만든 코트가 걸려 있으며 애용하던 재봉틀도 전시되어 있다. 침대에는 그가 수집한 인형이 주인의 귀가를 기다리는 듯 나란히 앉아 있다. 아틀리에도 그대로 보존되어 있어 그의 회화를 탄생시킨 비밀을 들여다 볼 수 있다. 당시 프랑스에서는 거의 사용하지 않던 조개껍질을 갈아 만든 안료, 서양식 붓과 함께 사용한 서예용 붓 등 동서양의 예술 기법을 조합한 것이 그의 독자적인 스타일의 근간이었다. 아틀리에 벽에는 랭스의 예배당 벽화인 〈십자가 처형도〉의 습작이 그려져 있다. 랭스 예배당은 그가 죽기 6개월 전에 완공되었다.

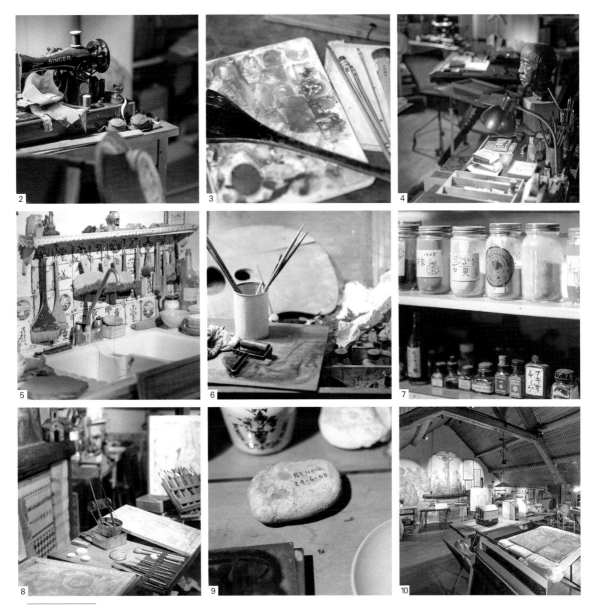

5. 물감을 섞는 등, 작업 전에 준비를 하던 개수대. 6. 후지타가 사용했던 팔레트와 붓도 그대로 남아 있다. 7. 안료병에는 직접 라벨을 그려 붙였다. 8. 디자인용 작은 책상. 9. 르누아르의 집 정원에서 가져왔다는 돌. 10. 〈십자가 처형도〉 벽화. 엄격한 구성으로 십자가의 발밑에 원을 그리듯 사람들을 배치했다.

02
Maison Atelier Foujita

주소	7-9 route de Gif 91190 Villiers-le-Bâcle, France
전화	+33 1 69 85 34 65
개관시간	토요일 14:00~17:00
	일요일 10:00~12:30, 14:00~17:30
휴관일	해마다 휴관일이 바뀌기 때문에 방문 전에 확인을 해야 함.
입장료	무료. 평일은 예약제.
홈페이지	http://www.fondation-houjita.org/

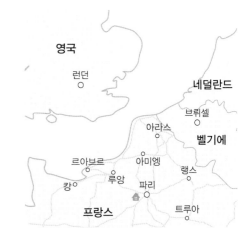

03

Paul Cézanne

France / Aix-en-Provence

폴 세잔의 집

태어나고 자란 옛 도시에 지은 아틀리에

"식사를 마치고 함께 교외에 있는 아틀리에로 향했다. 드디어 세잔은 그의 작품이 걸려 있는 작업장에 나를 데려가 준 것이다. 아틀리에는 넓고, 벽에는 회색반수가 칠해져 있었고, 햇살은 북쪽으로 난 낮은 창을 통해 들어오고 있었다."

<div align="right">– 에밀 베르나르가 쓴 《폴 세잔의 회상록》중에서.</div>

<div align="right">

대 화 가 의 삶 을
그 대 로 간 직 한
걸 작 의 산 실

</div>

후기 인상파 화가 베르나르에 의해 1907년에 〈머큐어 드 프랑스〉지에 발표된 회상록은 세잔의 아틀리에를 방문했을 당시의 기쁨과 흥분으로 가득차 있다. 세잔은 이미 세상을 떠나고 없었지만 베르나르는 대가와 만났던 1904년의 일을 바로 어제 일처럼 생생하게 기록하고 있었다. 36세의 베르나르는 이집트에서 돌아오는 길에 엑상프로방스Aix-en-Provence에 사는 노화가의 집을 방문했다. 그때 세잔은 65세였다.

대화가는 그 2년 전부터 엑상프로방스 교외에 있는 로브 가도에 마련한 새 아틀리에에서 작품 활동을 하고 있었다. 엑상프로방스는 세잔이 태어난 고향이다. 그는 이곳에서 사업가 집안의 장남으로 태어났다. 옛날 유럽의회나 재판소의 그림을 본 적이 있는 사람은 그들이 모두 음악가인 바흐나 헨델의 초상화처럼 '가발'을 쓰고 있는 것을 기억할 것이다. 세잔의 아버지는 그 상품으로 큰 재산을 모았고 은행까지 설립한 자산가였다. 대화가는 유복한 집에서 자랐고 그 덕분에 '돈 안되는 화가'로 계속 살 수 있었다. 부친은 탄식을 하면서도 아들의 뒷바라지를 계속했다. 하지만 비밀리에 만나던 여자와 아이까지 있다는 사실을 알게 된 후 생활비를 절반으로 줄였다. 47세에 부친이 사망한 뒤 그는 막대한 유산을 물려받게 되었고 더 이상 생계를 걱정하지 않아도 되었다.

폴 세잔(1839-1906)

프랑스 엑상프로방스에서 태어났다. 모네, 르누아르와 같은 세대이지만 양식 면에서는 후기 인상파에 속한다. 소재를 단순한 형태로 환원하는 기법으로 입체파를 이끌었으며, 야수파에서 미래파까지 영향을 주어 '근대 회화의 아버지'로 불린다. 중앙 화단에서 멀어진 말년이 되어서야 평가받기 시작했다.

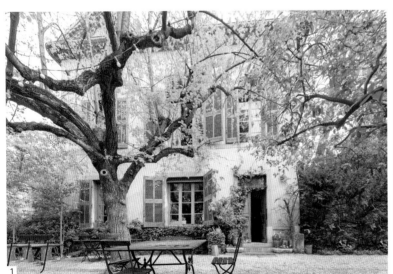

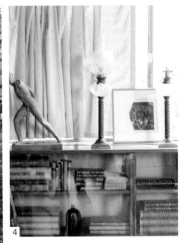

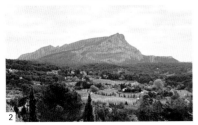

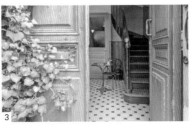

1. 자산가였던 부친이 구입한 광활한 토지에 지은 세잔의 집. 정원에는 무화과나무와 올리브나무가 무성하다.
2. 그림 속에 자주 등장하는 생트 빅투아르 산은 집에서 자동차로 40분 정도 거리에 있다.
3. 신록이 가득한 정원, 담쟁이가 무성한 현관.
4. 가구나 장식은 적고, 책과 소품이 책장에 가득하다.

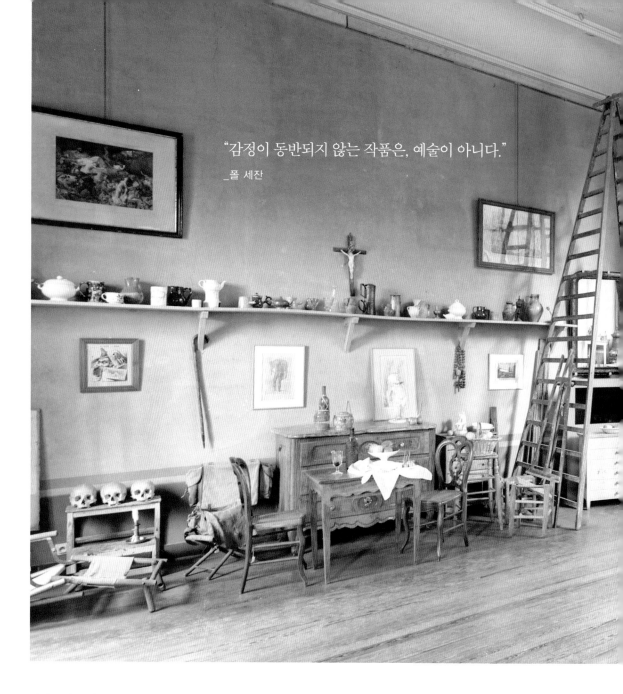

"감정이 동반되지 않는 작품은, 예술이 아니다."
_폴 세잔

세잔은 살롱에서 입선을 하고 전람회 같은 곳에도 적극적으로 출품해 보았으나 그의 작품은 여전히 팔리지 않았다. 화려한 도시 파리에서의 성공을 어느 정도 포기한 것일까, 그는 차츰 고향 엑상프로방스로 생활 거점을 옮겨간다.

그러나 아이러니하게도 그가 엑상프로방스로 돌아가 두문불출하자 파리에서 그의 작품이 높은 평가를 받기 시작한다. 베르나르는 엑상프로방스에서 아무도 세잔을 모른다는 사실에 놀랐다고 한다.

로브 작업실은 세잔 본인이 직접 설계했기 때문에 그에게 이상적인 아틀리에였을 것이다. 베르나르는 한 달 정도

그곳에 머물면서 그림을 그렸는데, 위층에서 작업하던 세잔은 자주 무언가 골똘히 생각하면서 방안을 이리저리 걸어 다녔다고한다. 그리고는 아래층으로 내려와서는 정원을 거닐다가 갑자기 뭔가가 생각난 듯 작업실로 뛰어올라 갔다고 전해진다.

세잔은 매일 정해진 시간에 스케치를 하러 나갔고, 아틀리에에서 해가 질 때까지 그림을 그렸다. 그런 규칙적이며 소소한 일상에서 〈목욕하는 사람들〉이나 〈생트 빅투아르산〉과 같은, 그 혁신적인 이미지로 후세에 지대한 영향을 미친 대작이 차례차례 탄생했던 것이다.

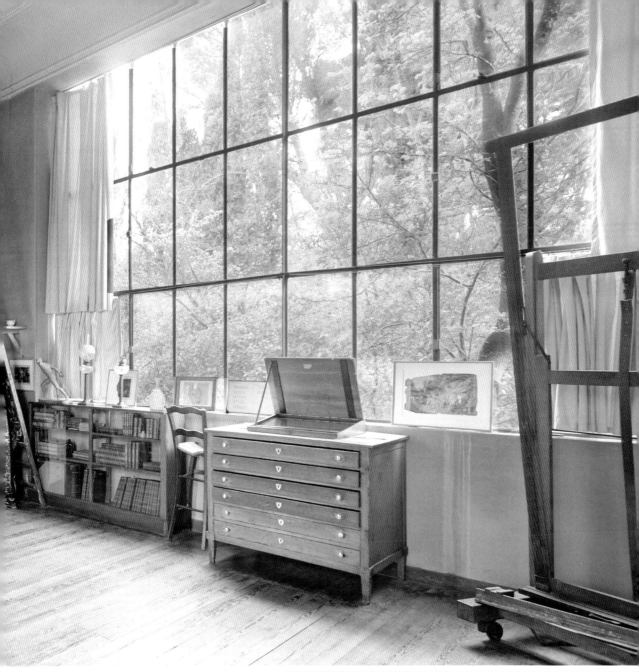

방 안에는 과일이나 생강 단지, 물병, 해골 등, 세잔의 그림에서 튀어나온 것 같은 소재가 즐비하다. 가구 같은 살림살이나 전시해 둔 소품은 거의 모두가 당시 모습 그대로 보존되어 있다. 생전의 사진과 비교하면 당시가 조금 더 어질러져 보이지만 무질서하게 놓여있는 지팡이와 캔버스는 주인의 귀가를 기다리고 있는 것처럼 세잔의 숨결을 생생하게 전하고 있다.

한쪽 벽의 커다란 유리창은 그림의 소재가 된 정원 속 자연을 관찰하는 장소였을 뿐 아니라 중요한 채광의 역할을 충실히 해주었다.

날씨가 좋은 날이면 정원에서 그림을 그렸던 세잔은 스케치용 의자나 2미터가 넘는 큰 캔버스를 밖으로 들고 나가야만 했다. 그래서 아틀리에 안쪽 캔버스를 보관해 두던 방에 정원으로 통하는 문을 만들어 캔버스를 정원으로 옮기는 통로로 이용했다. 정원의 자연과 정원사였던 바리에는 그림의 좋은 소재가 되었다.

1. 세잔이 아틀리에에서 휴식을 취하거나 모델을 앉힌 것으로 추정되는 의자. 화가가 세상을 떠나고 얼마 동안 이 집은 방치되어 있었지만 보수작업을 거쳐 잘 관리되고 있다.
2. 화가가 특히 신경을 썼다는 아틀리에 전면에 펼쳐진 회색 벽. 흐린 날씨를 즐겨 그렸던 세잔은 벽이 마치 자연의 일부처럼 보이도록 색을 엄격하게 조정하여 칠했다.

"자연을 그린다는 것은 대상을 그대로 옮겨 놓는 것이 아니다.
자신의 감동을 현실화하는 것이다."

_폴 세잔

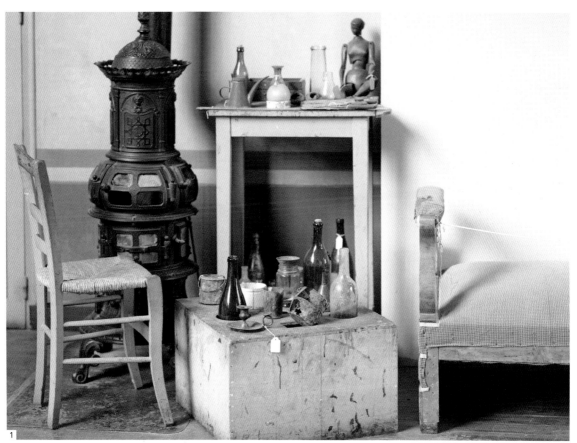

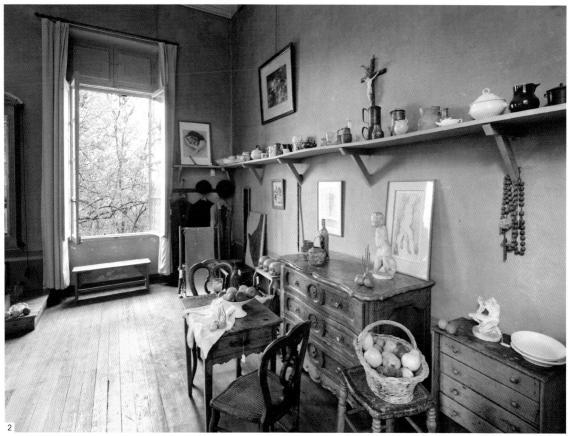

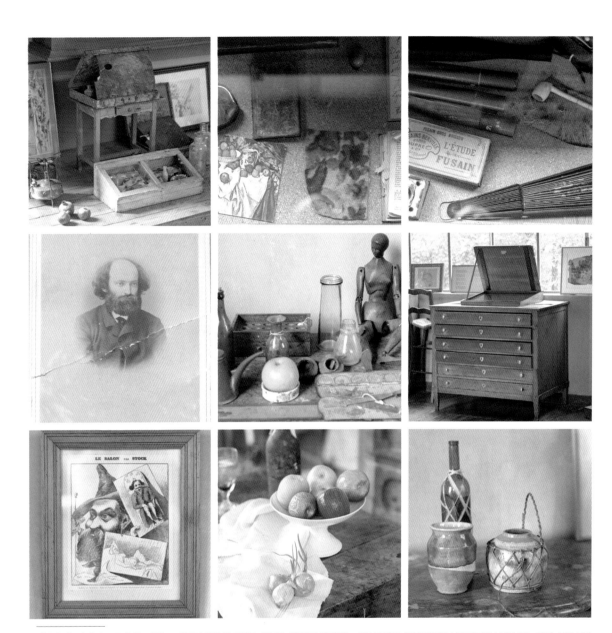

세잔의 정물화에 자주 등장하는 과일 모조품이나 하얀 천 외에도 〈석류와 서양배가 함께 있는 생강 단지〉나 〈생강 단지와 설탕 단지와 사과가 있는 정물〉 등에 그려진 생강 단지도 남아 있다. 도기는 세잔이 특히 자주 그렸던 소재이다. 세잔 정물화의 걸작이라고 할 수 있는 〈부엌의 식탁〉에 그려진 소재는 대부분 이곳 아틀리에에 있는 물건들로 구성되었다. 역사적인 작품의 무대 안을 엿볼 수 있다는 것에 조용한 감흥을 느낀다.

예술가의 아틀리에 에서

정물화의 소재가 그대로 남아 있는 아틀리에

세잔은 목수들이 좀처럼 지시대로 움직여주지 않아 분개하면서도 이 아틀리에를 자기 마음대로 설계할 수 있었다. 그것을 상징하듯 커다란 작업실 벽 한켠에 기다란 문이 하나 있다. 이것은 2미터가 넘는 〈대수욕〉과 같은 큰 작품을 옮기기 위해 만든 문이다. 그는 매일 이곳에 와서는 이른 아침부터 작업을 시작했다. 창작 욕구가 왕성한 탓도 있지만 전기 조명이 아직 없던 시절이라 작업을 하는 동안은 어둑해질 때까지 시간과의 싸움이었기 때문이다. 그는 자주 정원에 나와 스케치를 했는데 조금만 걸어가면 세잔의 그림으로 유명해진 생트 빅투아르산을 볼 수 있다.

아틀리에에는 그가 사용했던 가구나 식기, 화구까지 그대로 남아 있다. 오로지 그림만을 생각한 그는 밥을 먹다가도 그림을 그렸다고 전해진다. 해질녘까지 그림에 몰두했던, 속세를 떠난 '진짜 화가'의 모습이 그대로 눈에 선하다.

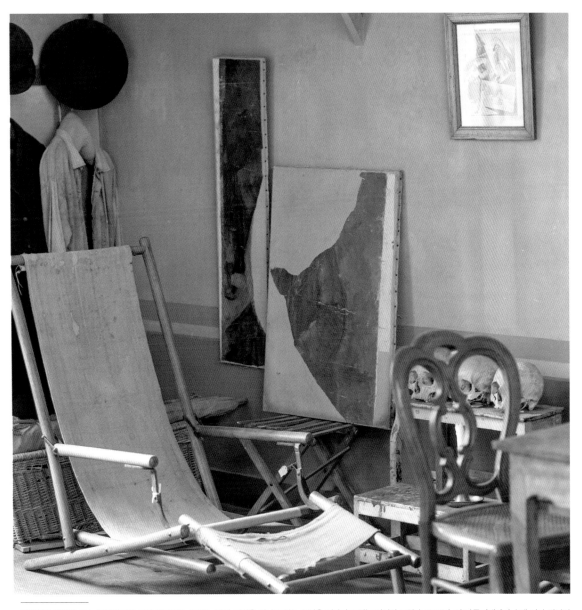

아틀리에 한켠에 축 늘어진 외투와 함께 걸려 있는 모자는 마치 세상을 떠나고 없는 주인을 기다리고 있는 것처럼 보인다. 1906년, 이 아틀리에에서 수백 미터 떨어진 장소에서 생트 빅투아르 산을 그리던 세잔은 폭풍우를 만난다. 그럼에도 불구하고 그림을 계속 그리다가 의식을 잃었고, 며칠 후 세상을 떠났다.

03

Atelier de Cezanne

주소	9Avenue Paul Cezanne, 13090 Aix-En-Provence, France
전화	+33 442210653
개관시간	4/1~5/31 10:00~12:30, 14:00~18:00
	6/1~9/30 10:00~18:00
	10/1~10/30 10:00~12:30, 14:00~18:00
	11/1~3/30 10:00~12:30, 14:00~17:00
휴관일	12월~2월 일요일, 1/1~1/10, 5/1, 12/25
입장료	어른:6유로 / 13~25세:2.5유로 / 13세 이하:무료
홈페이지	http://www.atelier-cezanne.com/

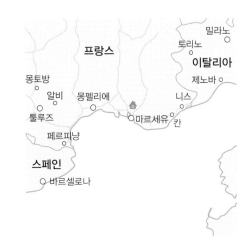

르누아르

병마와 싸우면서도 마지막 열정을 불태웠던

"내게 그림이란 사랑스럽고 기쁘고 예쁜 것이 아니면 안 된다. 그렇다. 예쁘지 않으면!! 이 세상에는 가만히 있어도 슬픈 일이 넘치는데 우리까지 그것을 늘릴 필요는 없지 않은가?" 르누아르가 한 말이다. 르누아르의 작품만큼 화가의 이념이 솔직하게 표현된 회화도 없을 것이다. 그의 작품은 정열적인 그의 말투처럼, 쏟아지는 햇살 아래 꽃과 나무의 화려한 색채에 둘러싸인 건강하고 풍만한 육체를 찬미한다.

1841년, 리모주에서 재봉사의 여섯째 아들로 태어난 르누아르는 일가가 이사한 파리에서 도자기에 그림을 그리는 화공이 된다. 그러나 영국에서 시작된 산업혁명은 프랑스에도 공업화 물결을 일으켰고 그로 인해 많은 직공이 직장을 잃게 된다. 르누아르도 그중 한 사람 이었다. 화가가 되기로 결심한 그는 스무 살 때부터 화실에 다니기 시작했고 그곳에서 모네와 시슬레라는 훗날 인상파를 함께 만들게 된 친구들과 어울리게 된다.

당시 화가로 생계를 이어가기 위해서는 살롱전에서 입선하는 것이 필수였기 때문에, 그는 우선 그것을 목표로 삼는다. 그러나 그들의 스타일은 너무도 새로워 살롱은 좀처럼 그들에게 문을 열어주지 않았다. 르누아르는 스물 세 살에 첫 입선을 하지만 그 후 낙선을 거듭한다.

생활은 몹시 궁핍했다. 단돈 몇 만 원이 없어 친구에게 돈을 빌리는 내용의 편지가 남아 있을 정도다. 하지만 그런 어려운 상황에서도 르누아르의 작품은 밝고 빛났다. 동료 화가들도 정말 즐겁게 그림을 그리는 친구라고 평가할 정도였다.

그들은 어떻게 해서든지 작품을 발표하고 팔기 위해 사진관 2층을 빌려 전시회를 개최한다. 이것이 제1회 인상파전이다. 르누아르는 33세였다. 인상파전을 꾸준히 열었음

<div style="text-align:right">올 리 브 밭 에
세 워 진
레 꼴 레 뜨</div>

피에르 오귀스트 르누아르(1841-1919)

파리에서 도기에 그림을 그리는 화공으로 일한 후, 화실에서 모네와 시슬레를 만나 인상파의 일원이 된다. 세상에 인정받기까지 오랜 세월이 걸렸다. 말년에는 인상파 스타일에서 벗어나 풍부한 색채표현을 통해 어린이와 여성상, 특히 나부(裸婦) 등을 그리며 독자적인 작품 세계를 확립했다.

원래 이곳은 올리브밭이었는데 아내 알린 샤리고가 고목들을 베어내고 싶지 않다고 해서 토지를 구입한 후 남쪽에 집을 지었다. 그래서 집은 올리브밭에 둘러싸여 있다. 아내가 좋아하던 오렌지나무도 매년 열매를 맺는다.

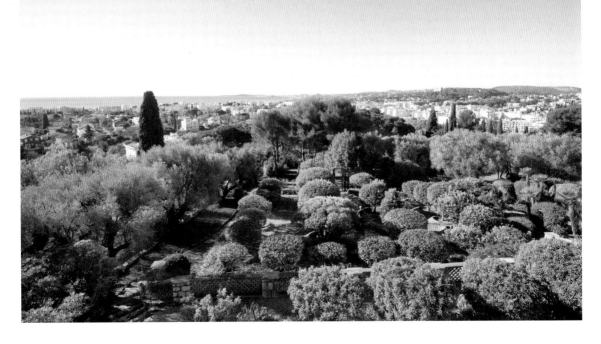

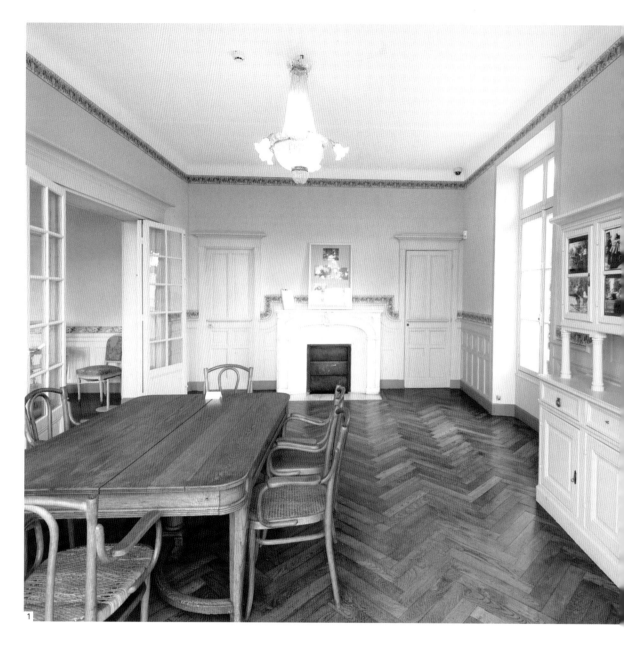

1

에도 궁핍한 생활은 전혀 나아지지 않았으나 40세를 전후해 서서히 그의 작품이 좋은 평가를 받게 되면서 경제상황도 호전된다.

그가 사랑하는 아내 알린과 남프랑스 카뉴Cagne에 농원을 사들인 것은 66세 때의 일이었다. 정부에서 그의 작품을 구매할 정도로 성공한 화가가 돼 있었고 세 명의 자녀도 두었으나, 육체는 서서히 쇠퇴해갔고 류머티즘으로 몸조차 마음대로 움직일 수 없는 상태가 되었다. 78세의 나이로 세상을 떠날 때까지 르누아르가 살았던 카뉴의 꼴레뜨 저택Les Collettes을 걷다보면 왜 그가 이곳을 마지막 장소를 정했는지 이해할 수 있을 것이다. 넓은 택지에는 그가 사랑한

꽃이 흐드러지게 피어 있고 울창한 나무들에는 열매가 주렁주렁 매달려 있으며, 그리고 무엇보다 강렬한 햇살이 따뜻하게 감싸고 있음을 느낄 수 있을 테니까.

"아버지가 살아계시던 무렵 카뉴는 풍요로운 농사꾼이 살던 멋진 마을이었다. (…)꼴레뜨 저택에서의 생활은 아버지의 불편한 몸을 위주로 돌아가고 있었다. 집 요리사인 그랭 루이즈는 이름처럼 힘이 장사였다. 그녀가 아버지를 침대에서 안아 올려 바퀴가 달린 의자에 앉혔다."

_아들 장이 쓴 《나의 아버지, 르누아르》에서

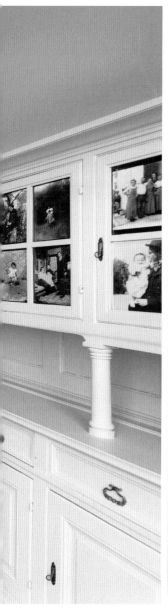

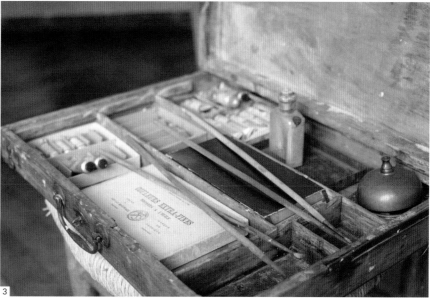

1. 다이닝 룸. 찬장이나 난로는 르누아르 본인이 디자인했다. 넓은 창으로 정원과 지중해가 내려다보이는 이곳에서 손님들과 즐거운 시간을 보냈다고 한다.
2. 실제로 사용하던 붓과 물감 등이 들어 있는 화구 가방도 남아 있다. 마티스가 '최고 걸작'이라 칭송하고, 르누아르의 절필 작품이 된 〈목욕하는 여인들〉은 이곳에서 탄생했다.
3. 르누아르는 창에 등을 돌린 채 밖에서 들어오는 빛을 캔버스에 비춰 그림을 그렸다. 류머티즘을 앓으면서도 의자와 이젤에 나무로 만든 바퀴를 달아 움직일 수 있게 만들어 그림을 계속 그렸다. 손가락 관절이 마비된 후에는 붓을 손에 묶어 그림을 그렸다. 1911년에는 걸을 수도 없게 되어 캔버스가 달린 팔걸이 의자를 사용했다.

"내게 그림이란 사랑스럽고
기쁘고 예쁜 것이 아니면 안 된다."

_피에르 오귀스트 르누아르

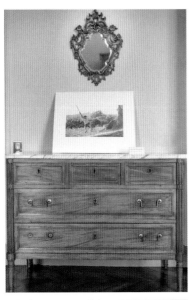

집 안에는 아내 알린의 흉상 복제품도 전시되어 있다. 알린이 〈시골의 무도회〉에서 무희로 그려진 사실은 유명하다. 르누아르보다 연하였으나 4년 먼저 세상을 떠났다. 이 집에는 가정부가 상주하면서 아이들을 돌보고 르누아르를 보살폈다.

2012년부터 1년 남짓 꼴레뜨 저택의 보수 및 내장 공사가 진행되었다. 이때 당시의 소파나 의자 등 살림살이들도 복원되었고 벽지도 당시의 것으로 재현되었다. 내장 공사를 하면서 지하에는 조각 작품을 전시하는 공간이 마련되었다. 르누아르가 조각을 시작한 것은 이 집에 살면서부터였다고 한다.

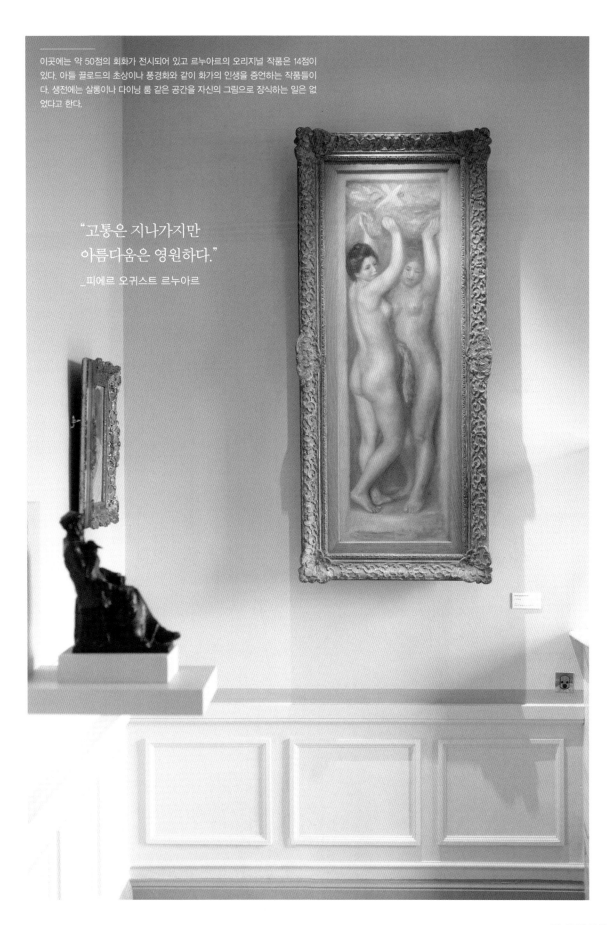

이곳에는 약 50점의 회화가 전시되어 있고 르누아르의 오리지널 작품은 14점이 있다. 아들 끌로드의 초상이나 풍경화와 같이 화가의 인생을 증언하는 작품들이다. 생전에는 살롱이나 다이닝 룸 같은 공간을 자신의 그림으로 장식하는 일은 없었다고 한다.

"고통은 지나가지만
아름다움은 영원하다."
_피에르 오귀스트 르누아르

살림살이는 실제로 르누아르가 사용하던 것이다. 희귀한 당시 사진과 함께 르누아르가 살았던 시대를 엿볼 수 있다.
붓을 손에 묶어 그림을 그리는 사진도 남아 있다.(오른쪽 아래)

예 술 가 의

아 틀 리 에

에 서

말년의 활동을

지탱해준

팔걸이 의자

그림의 소재로 삼을 정도로 르누아르는 꼴레뜨 저택을 좋아했다. 원래 올리브밭이었던 정원에는 올리브 외에 아내 알린이 좋아하는 오렌지나무도 많다. 그녀는 정원 가득 꽃을 키웠고 그 꽃을 꺾어 집안을 장식했다. 그것을 보면 르누아르는 몹시 기뻐했다고 한다. 지병의 요양을 겸해 르누아르는 이따금씩 문 밖으로 나와 스케치를 하며 일광욕을 했다. 휠체어도 당시 모습 그대로 남아 있다. 이곳에서 말년에 시작한 조각에 사력을 다해 도전했고 두 명의 조수를 두어 제작에도 힘썼다. 실제로 붓을 들지 못할 정도로 병이 악화된 상태에서도 팔에 붓을 묶어서까지 제작에 열정을 쏟았다. 하지만 아들의 회고록이나 다른 많은 책에서는 그런 비장함보다는 항상 밝고 즐거운 분위기가 넘쳐난다. 세잔이나 마티스 같은 친구들도 자주 이곳을 방문했으며, 걸핏하면 찾아와 오랫동안 머물다 가는 알베르 앙드레를 위해 전용 방까지 만들었다.

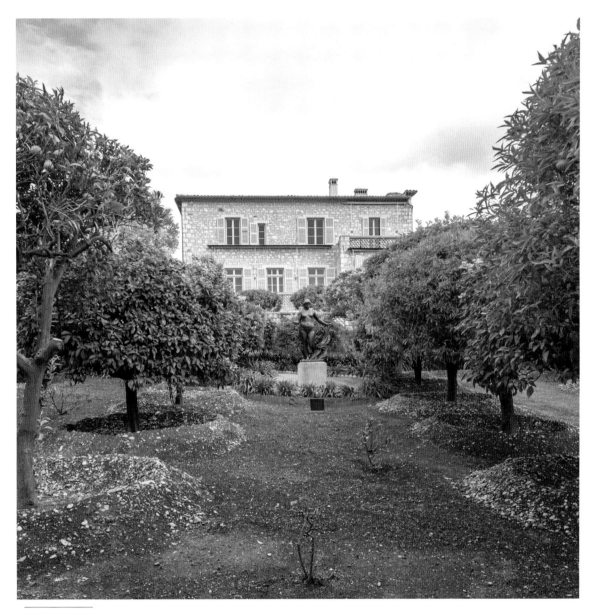

올리브나무와 오렌지나무가 늘어선 정원. 르누아르가 좋아했던 장미를 비롯해 온갖 꽃과 나무들이 심어져 있다. 지금도 2명의 정원사가 전담해서 정원을 가꾸고 있어 항상 아름다운 모습을 유지하고 있다. 르누아르는 정원에 있던 아틀리에에서 오랜 시간 그림을 그렸다고 한다.

04
Musee Renoir

주소	Chemin des Collettes, 06800 Cagnes−sur−Mer, France
전화	+33 4 93 20 61 07
개관시간	6월~9월 10:00~13:00
	14:00~18:00(정원은 10:00~18:00)
	10월~3월 10:00~12:00, 14:00~17:00
	4월~5월 10:00~12:00, 14:00~18:00
휴관일	화요일, 12/25, 1/1, 1/5
입장료	일반:6유로 / 26세 이하:무료
홈페이지	http://www.cagnes−tourisme.com

불 우 한 천 재 의 재 능 을 꽃 피 우 게 한 백 작 의 성

로트렉의 집

앙리 마리 레이몽 드 툴루즈-로트렉-몽파Henri Marie Raymond de Toulouse-Lautrec-Monfa. 이 것이 화가 로트렉의 본명이다. 유럽에는 유서 깊은 가문의 사람들은 이름이 길어야한다 는 일종의 법칙 같은 것이 있는데, 아버지 알퐁스는 중세 때부터 이어져온 백작가 사람 이었고 어머니 아델 역시 타피에 드 셀레랑이라는 명문가 출신이었다. 이 두 사람은 사 실 사촌지간이었는데, 당시 귀족사회에서 근친혼은 흔한 일이었다. 로트렉이 어릴 때부 터 병약했고 특히 다리 골격에 선천성 이상이 있었던 것도 그 때문이라고 추정된다. 심 할 때는 지팡이를 짚지 않으면 걷지도 못할 정도였는데, 세 살 때 찍힌 사진에서도 양쪽 다리가 상당히 가느다란 것을 알 수 있다.

소년 로트렉에게 하나 둘 불행이 겹쳐 그가 세 살 때 막 태어난 동생이 죽고 부모가 별거를 하게 된다. 허약체질이었던 로트렉은 다니던 초등학교를 열 살에 그만두었고, 그 이후 겪은 두 번의 사고로 장애를 갖게 된다.

툴루즈-로트렉-몽파 백작가는 남프랑스 알비Albi에 있는 보스크Bosc 성에서 살았 다. 12세기에 지어진, 한눈에도 중세의 성다운 면모를 지닌 성이다. 로트렉도 이곳에서 태어났으나 열 세 살에 지팡이를 짚고 의자에서 일어서려다 넘어져 왼쪽 다리가 골절된 다. 주치의의 눈앞에서 일어난 일이었다. 심지어 그 이듬해 요양을 하고 있던 바레쥬에 서 어머니와 산책 중에 1미터가 넘는 도랑에 빠져 오른쪽 대퇴골이 부러진다. 그후 로트 렉의 양다리는 발육이 멈춰버린다. 그래도 어른이 되어 152센티미터가 될 때까지 키는 자랐지만, 그의 모습은 사람들의 호기심 어린 시선을 받을 수밖에 없었다.

로트렉의 일생을 이야기하려면 신체적 특징에 주목하지 않을 수 없다. 왜냐하면 그

툴루즈 로트렉(1864-1901)

프랑스 귀족 가문에서 태어났으나, 어 린 시절 사고로 장애를 입었다. 신체적 콤플렉스로 인해 세상의 음지로 들어 가 주로 사창가나 서커스 같은 소재를 즐겨 그렸다. 물랭루즈 포스터로 호평 을 받았으며 포스터 예술을 20세기적 그래픽 아트로 발전시킨 인물로 평가 받는다.

로트렉은 소년 시절의 대부분을 조부모의 저택이었던 이 보스크 성에서 보냈다. 로트렉 가는 모두 예술적 재능이 뛰어나 아버지와 할아버지를 따라 어릴 때부터 그림을 그렸다고 한다.

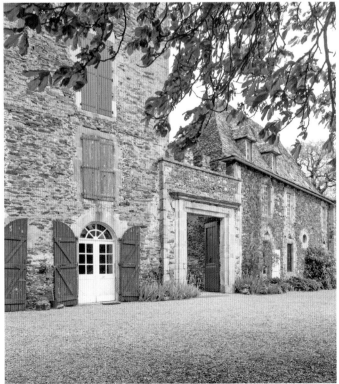

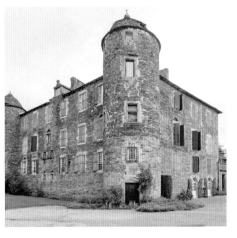

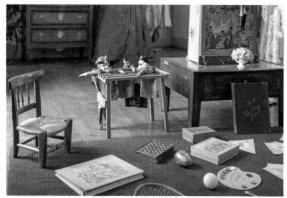

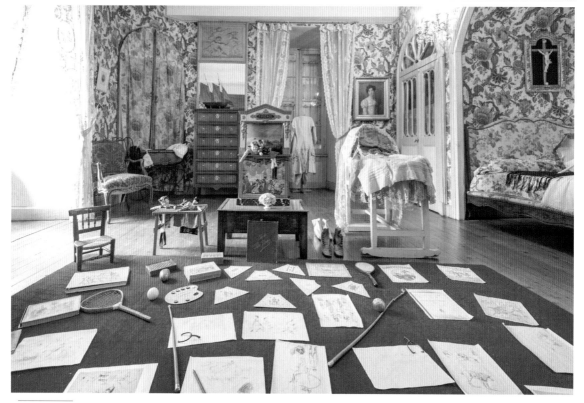

아이 방에는 수많은 스케치와 장난감이 남아 있다. 예술에 뛰어난 재능을 가진 로트렉 일가는 가족이 단란했을 무렵
한 장의 종이에 함께 그린 그림도 남아 있어 당시의 창조적이었던 집안 분위기를 상상할 수 있다.

가 평생을 그린 대상이 술집 사람들이나 매춘부, 무희 같
이 당시 사회적으로 냉대받던 사람들이었기 때문이다. 그
의 눈길은 그들에 대한 따뜻한 연민으로 가득했다.

　아버지와도 어머니와도 좋은 관계를 유지했던 그는 파
리에서 살게 된 후에도 17세 때부터는 매년 여름을 보스크
성에서 지냈고 어머니가 별거 후에 구입한 보르도 근교의
말로메 성에도 자주 드나들었다.

　26세 쯤 그가 제작한 물랭루즈 포스터가 엄청난 호평
을 받으며 그의 이름이 갑자기 세상에 알려지게 되었고,

그때까지 예술로 인정받지 못하던 포스터가 하나의 미술
장르로 자리매김하게 되었다.

　그러나 그는 매음굴에 머물며 술에 취해 살면서 차츰
몸과 마음에 병을 얻게 된다. 알코올 중독으로 발작을 일
으켜 정신병원에 강제 입원하게 되는 등 그의 상태는 점차
악화되었다. 결국 로트렉은 말로메 성에서 어머니가 지켜
보는 가운데 36년의 짧은 생애를 마감하고 말았다.

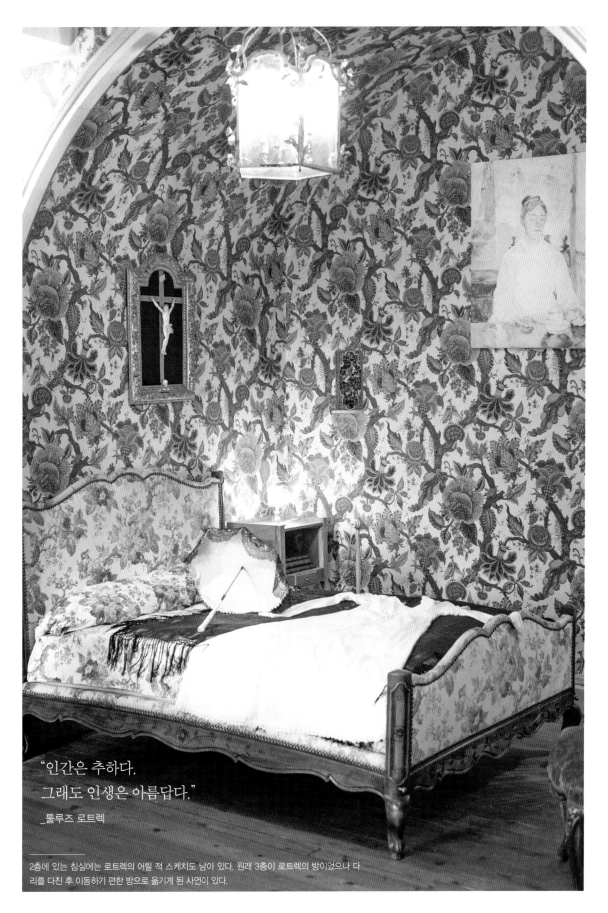

"인간은 추하다.
그래도 인생은 아름답다."

_툴루즈 로트렉

2층에 있는 침실에는 로트렉의 어릴 적 스케치도 남아 있다. 원래 3층이 로트렉의 방이었으나 다
리를 다친 후 이동하기 편한 방으로 옮기게 된 사연이 있다.

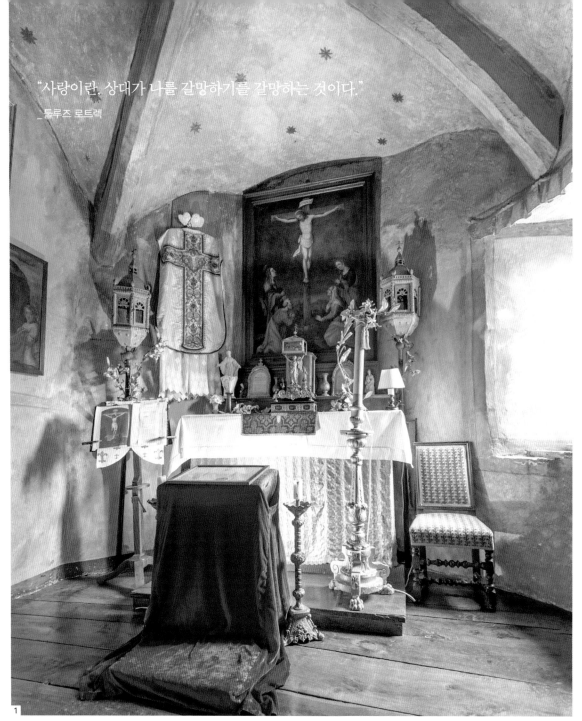

"사랑이란, 상대가 나를 갈망하기를 갈망하는 것이다."
_툴루즈 로트렉

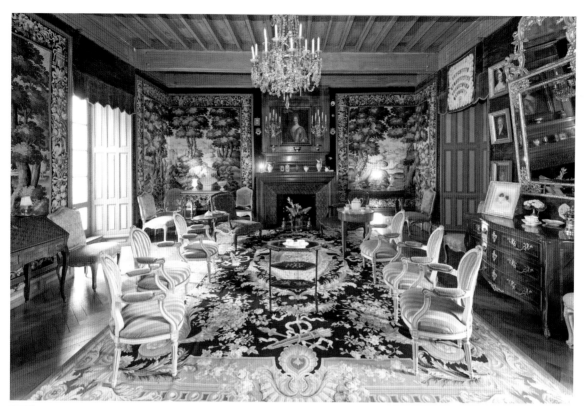

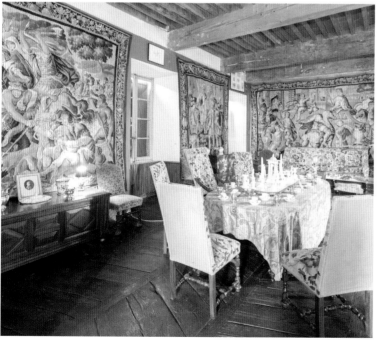

가족의 초상화가 걸려 있는 1층의 만찬 홀. 실내는 귀족다운 고급 장식품으로 넘쳐나는데 모두 툴루즈 가문에서 대대로 내려오는 물건이다. 십자군 시대까지 거슬러 올라가는 명문가의 역사를 느낄 수 있다. 가정부와 정원사를 포함해 30~40명이 살았다고 한다.

1. 성에 남아 있는 예배당. 생가라고는 해도 성이기 때문에 당시 성에서 흔히 볼 수 있는 예배당이 마련되어 있다. 또한 성 입구에는 19세기에 지어진 아담한 교회도 있다.
2. 예술품처럼 아름다운 접시와 조리도구가 걸린 주방.
3. 아름다운 태피스트리가 장식된 만찬 홀. 오른쪽은 예배당과 연결되어 있다.

1. 로트렉이 어릴 적 그린 스케치와 물건
들. 보스크 성 근처에는 초원이 펼쳐져 있
어 그림의 소재가 된 말을 키우고 있다.
2. 벽에는 로트렉이 키를 잰 흔적이 남아
있는데 1882년 18세 때 152㎝에서 신장이
멈춘 것이 보인다.
3. 일본의 우키요 회화의 영향을 받은 로
트렉답게 서재에는 파리 박람회에서 구입
한 일본 인형이 놓여 있다. 이것은 로트렉
이 죽은 후 파리의 아틀리에에서 가져 온
것이다.

예술가의 아틀리에 에서

'작은 보석'의 예술적 재능을 키운 집

알비의 보스크 성은 로트렉이 사망하고 21년 후에 미술관으로 개관했다. 샤또Château라는 말이 어울
리는 견고한 고성으로 로트렉이 태어난 무렵에는 집사나 가정부, 정원사와 가축을 돌보는 사육사를 포
함해 40명 가까운 사람들이 살았다고 한다.

내부를 둘러보면 가족들이 장남 로트렉을 얼마나 아끼고 사랑했는지 엿볼 수 있다. 현재 전시실이
된 방은 여러 개로 나뉘어져 있던 공간을 하나로 연결한 것으로 그 한켠에는 가족들이 키를 쟀던 흔적
이 남아 있다. 가족들은 어린 로트렉을 '쁘띠 비쥬Petit Bijou(작은 보석)'라고 불렀다. 어머니는 평생 그
를 사랑했으며 로트렉도 마찬가지였다. 그가 어머니에게 보낸 편지도 상당수 남아있다. 그 중에는 '푸
아그라의 계절이 시작되었나요. 만약 그렇다면 한 묶음 보내주실 수 있으신지요. -1891년의 편지(후지타
손초 역)'에서처럼 어머니에게 고급 식자재를 재촉하는 내용의 편지도 있다.

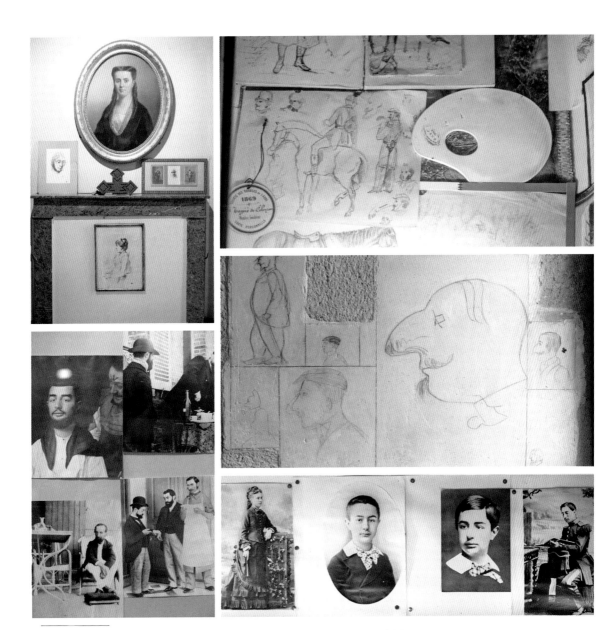

로트렉과 그의 가족의 사진과 어릴 적 그린 스케치. 미숙하지만 익살스런 얼굴 스케치에서 재능이 느껴진다.

05
Château du Bosc

주소	Chateau du Bosc 12800 Camjac, France
전화	+33 5 65 69 20 83
개관시간	1/15~6/14, 10/1~11/14 10:00~18:00(수~일)
	6/15~9/30 10:00~19:00
	11/15~3/14 예약으로 접수
휴관일	3/15~6/14, 10/1~11/14 월, 화요일
	6/15~9/30 무휴
입장료	어른:8유로 / 어린이:5유로 / 7세 이하:무료
홈페이지	http://www.chateaudubosc.com/

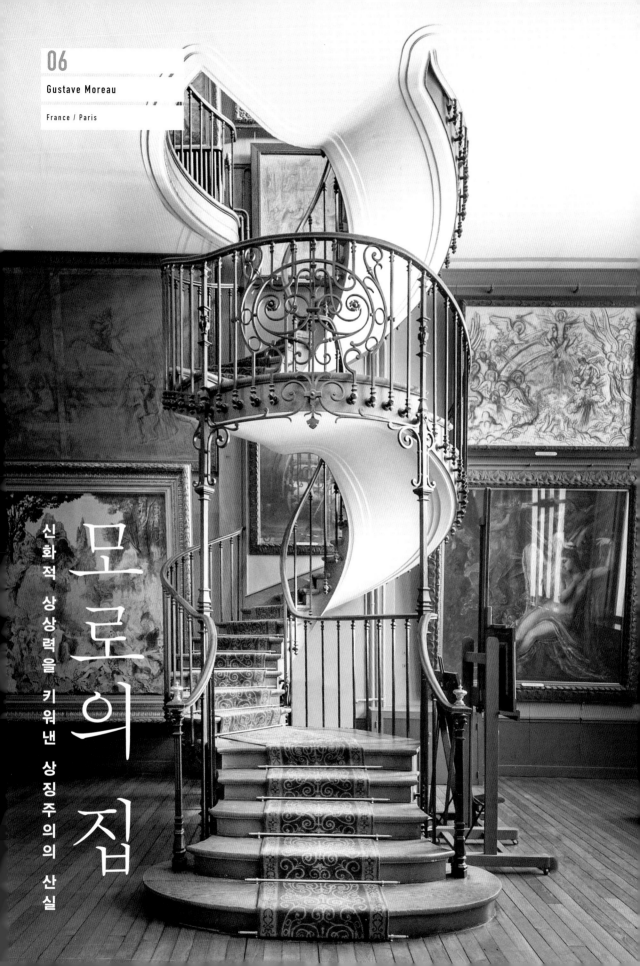

신화적 상상력을 키워 낸 상징주의의 산실

모로의 집

파리의 생 라자르Saint-Lazare역에서 걸어서 10분 정도, 조금 가파른 비탈길을 오르면 귀스타브 모로 미술관이 있다. 유독 예스럽고 장엄한 분위기가 흐르는 건물들 틈에 끼인 모로 미술관은, 주의하지 않으면 자칫 그냥 지나칠 정도로 아주 평범한 모습이다. 그도 그럴 것이, 그곳은 한 화가가 자신의 일생 대부분을 보낸 집이 그대로 미술관이 되었기 때문이다.

건축가였던 아버지는 모로가 26세 때 이 건물을 구입했다. 그는 좀처럼 사생활에 대한 기록을 남기지 않으나, 친구였던 시인 로베르 드 몬테스키외의 기록이 남아 있다.

"예전에 어머니의 살롱이었던 그 작은 방에는 부르주아적인 가구가 놓여 있었고 주위를 둘러싼 아름다운 정원에는 푸른 햇살이 쏟아져 내렸다."

현재 모로 미술관에는 세련된 취향의 살림살이들이 놓여 있는데 거의 대부분이 피아니스트였던 어머니와 모로 자신이 모은 것이다.

몸이 허약해 어릴 때는 그림만 그리며 지냈고 모로가 열네 살 때 귀여워하던 한 살 어린 여동생이 죽는다. 기숙사 학교인 꼴레주에서는 괴롭힘을 당하다 기숙사에서 도망쳐 나온다. 이 모든 일들이 내향적이고 밖으로 나가기 싫어하는 화가로 만든 요인이 되었다. 그는 일곱 살 연상의 화가 샤세리오를 무척 존경했는데, 일부러 샤세리오의 아틀리에 근처에 자신도 아틀리에를 빌릴 정도였다. 모로의 나이 30세에 샤세리오가 죽자 그의 은둔 생활은 더욱 심해져, 모로는 이 상자 같은 곳에 갇혀 시간을 보내게 된다. 72세에 위암으로 세상을 떠날 때까지 40여 년 동안 귀스타브 모로에게는 이 집만이 현실 세상의 모든 것이었다. 하지만 현실과는 달리 그의 상상력은 정신세계 안에서 비대해져 간

귀스타브 모로(1826-1898)

인상파와 동시대를 살았으나, 신화와 성서를 주제로 한 환상적이고 신비적인 작품세계를 창조하여 상징주의와 초현실주의의 선구자로 평가받는다. 에콜 데 보자르에서 공부했고 1891년부터 에콜 데 보자르 교수로 재직하며 마티스와 루오 같은 우수한 화가들을 길러냈다.

1. 모로는 유복한 집안의 아들로 그는 26세 되던 해에 아버지로부터 이 집을 선물 받았다. 그 후 숨을 거둘 때까지 이 집을 떠나지 않았다. 2. 입구로 연결되는 계단. 주거공간으로 사용했던 곳은 2층이었다.

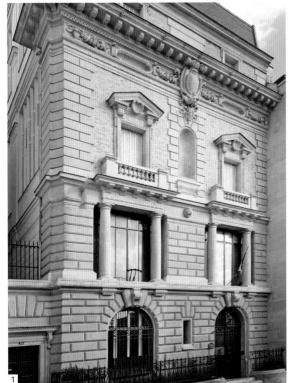

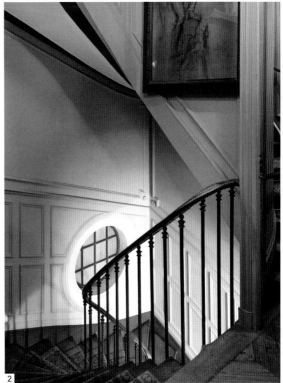

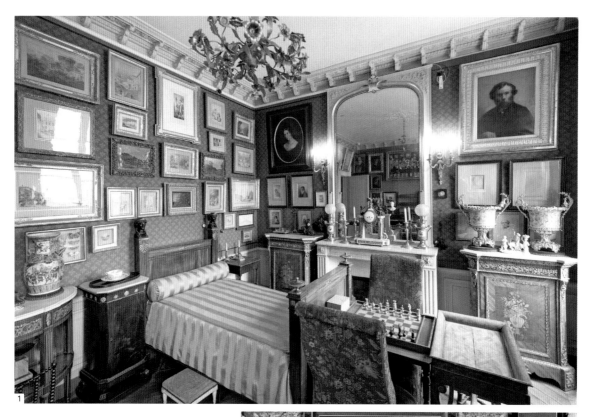

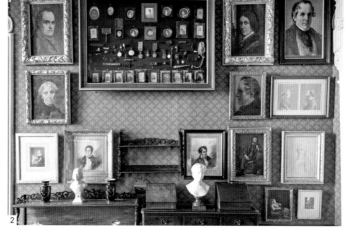

1. 모로가 죽기 전까지 사용했던 침실은 처음엔 어머니의 살롱이었다. 가족이 소장하고 있던 회화는 물론 본인의 작품까지 벽지가 보이지 않을 정도로 빼곡하게 걸려 있다.
2. 미술관을 위해 모로가 특수 제작한 유리 케이스에는 초상화를 비롯해 훈장, 사진 같은 것이 진열되어 있다. 벽에는 가족의 초상화와 세밀화도 촘촘히 걸려 있다.

다. 괴물과 영웅이 마치 연인처럼 보이는 〈오이디프스와 스핑크스〉, 지금까지 회화의 전통에서 크게 일탈한 구성을 보이는 〈헤롯 앞에서 춤추는 살로메〉, 그리고 공중에 머리가 둥둥 떠 있는 〈환영〉 등 그의 독자적인 주제 해석에 따른 작품들은 종래의 아카데믹한 회화와는 선을 긋는 것이었다. 말년에 그는 자택을 미술관으로 개조하기 시작했는데, 미술관은 그가 죽고 5년 후에야 완공되었다. 훗날 초현실주의의 지도자가 되는 브르통은 이 미술관에서의 체험을 다음과 같이 회상하고 있다.

"열 여섯 살 때 모로 미술관을 발견한 것으로 내가 사랑하는 방식이 영원히 결정되어 버렸다."

말년의 모로에게 가르침을 받은 에콜 데 보자르(미술학교)의 젊은 화가들 중에서 모로 미술관의 초대 관장이 된 루오나 마티스와 같은 혁신적인 화가가 나왔다. 그것이 우연이 아니라는 것은 그의 말을 들으면 쉽게 이해할 수 있다.

"나에게 등을 돌려라. 자신의 의견을 지녀라. (…) 나는 다리다. 그대들 중 몇 명은 그것을 건너갈 것이다."

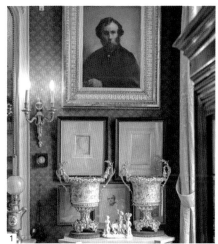

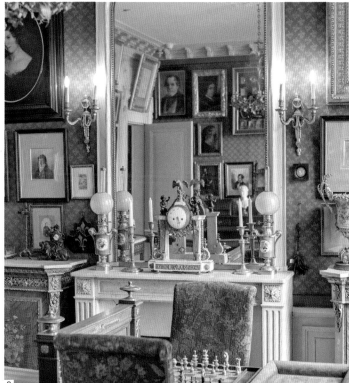

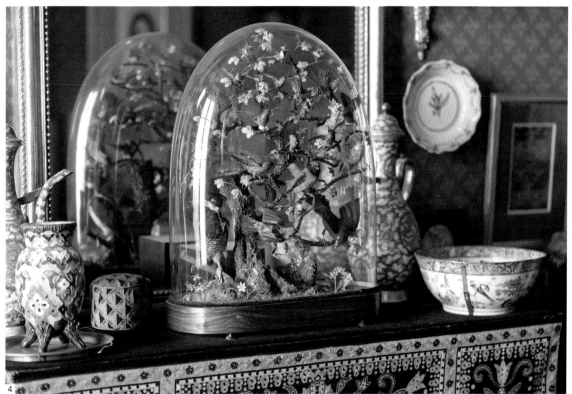

1-2. 이 방에는 이탈리아에서 함께 유학한 에드가 드가가 그린 모로의 초상화를 비롯하여, 식기와 같은 부모님의 수집품도 있다.

3. 전시품은 모두 모로 가족이 실제로 사용했던 물건들이다.

4. 알렉산드린 뒤뢰의 물건이나 모로가 그녀에게 선물한 그림 등이 전시되어 있는 방. 뒤뢰는 모로의 친구이자 연인으로 추정되는 인물이다.

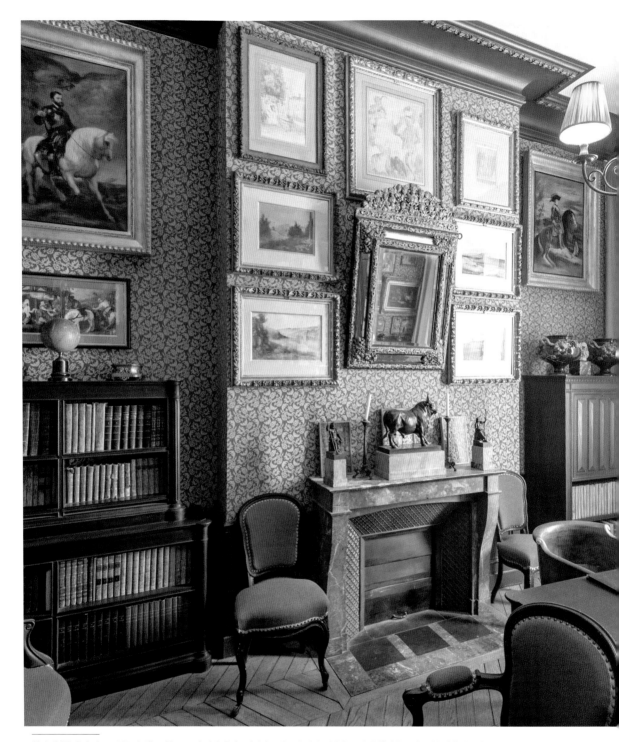

현관 계단을 올라 바로 오른쪽에 있는 방은 모로의 서재 겸 사무실이며 프랑스어로 '라 케비네 드 리셉션'이라 불렸듯이 손님을 맞이하는 장소이기도 했다.
이탈리아를 여행하며 레오나르도 다 빈치나 다른 유명화가의 작품을 모사하는 등 모로는 이탈리아 회화에 관심이 많았다.

"나는 직접 보고 만진 것을 믿지 않는다.
내가 믿는 것은 보이지 않는 것, 오직 느낄 수 있는 것 뿐이다."
_귀스타브 모로

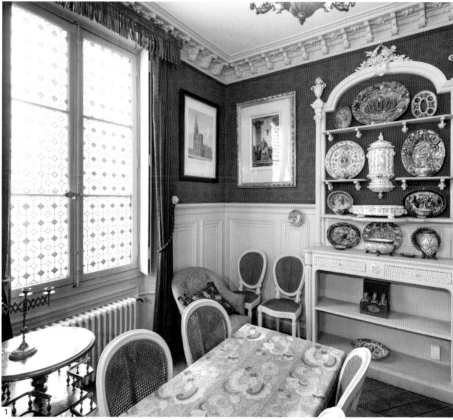

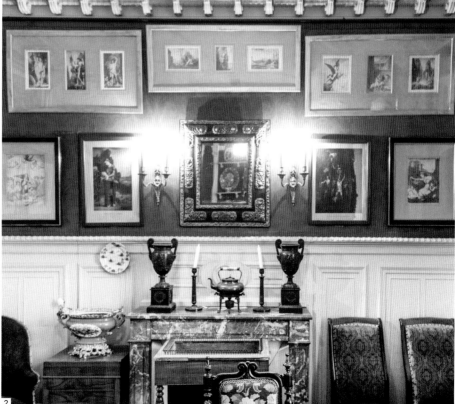

1-2. 루이 16세 양식의 의자
나 16세기에 만들어진 우르비
노 접시, 그리고 모로의 작품
을 사진으로 찍은 것을 전시
해 놓은 다이닝 룸. 식기류는
모로의 아버지가 수집한 것이
다. 이 수집품에 보이는 청색
과 에나멜그린의 화려함은 모
로의 작품에도 반영되었다.

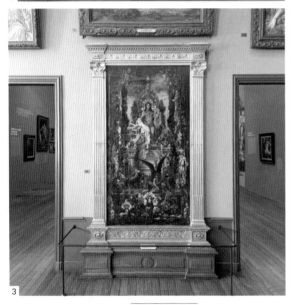

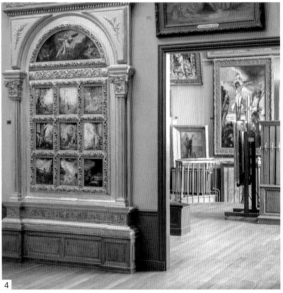

1. 모로가 설계한 3층과 4층의 전시실. 2. 서재 겸 응접실에는 모로의 아버지가 수집한 건축 관련 서적이 많다.
3. 〈주피터와 세멜레〉등 저명한 작품이 가득하다. 4. 안쪽에 보이는 이동 가능한 전시판에는 수채화나 파스텔화도 보존되어 있다.

예 술 가 의
아 틀 리 에
에 서

19세기 살롱의

숨결이 느껴지는

미술관

한쪽 벽면에 빽빽하게 걸린 회화 작품 수에 압도당할 법도 하지만 이것은 모로가 살았던 19세기에는 일반적인 전시 방법이었다.

그는 죽기 3년 전부터 이곳을 미술관으로 만들기 위해 공사를 시작한다. 건물 내부에서 눈길을 끄는 것은 아르누보 풍의 우아한 나선형 계단인데 이것은 건축가 알베르 라퐁이 설계했다.

모로는 자신의 작품이 흩어져 사라지는 것을 항상 두려워했고 그래서 자신의 작품을 보관할 수 있는 미술관을 만들기를 원했다. 이 미술관에는 방대한 양의 작품이 보관되어 있다. 5천 점 가까이 되는 데생을 수납하기 위해 여닫이 수납 상자나 대형 수채화용 회전식 캐비닛을 고안하는 등, 모로는 수납과 전시 방법에 각별히 신경 써 미술관을 설계했다.

개인 저택다운 규모와 살았던 사람의 취향을 느낄 수 있는 장식과 살림살이, 그리고 미술관답게 신경 써서 꾸민 수납과 전시 방법. 이 공간은 파리의 소음을 잠시 잊게 해 줄 것이다.

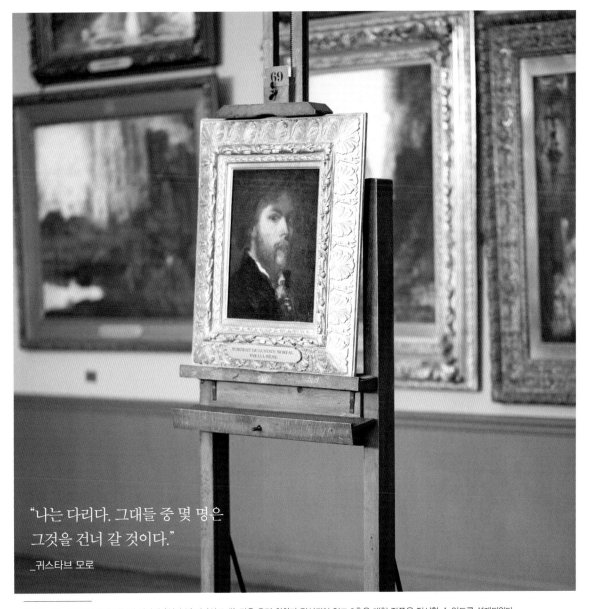

"나는 다리다. 그대들 중 몇 명은
그것을 건너 갈 것이다."

_귀스타브 모로

4층에는 모로의 자화상이 있는데 이외에 〈일각수〉나 〈살로메〉 같은 유명 회화가 전시되어 있고 3층은 대형 작품을 전시할 수 있도록 설계되었다.
책장에는 엄청난 양의 데생이 보존되어 있다. 아틀리에 내부는 아르누보 풍 나선형 계단으로 연결돼 있다.

06
Musee national Gustave Moreau

주소	14 rue de La Rochefoucauld, 75009, Paris, France
전화	+33 1 48 74 38 50
개관시간	월 수 목 10:00~12:45, 14:00~17:15
	금~일 10:00~17:15
휴관일	1/1, 5/1, 12/25
입장료	어른:6유로 / 할인요금:4유로
홈페이지	http://musee-moreau.fr

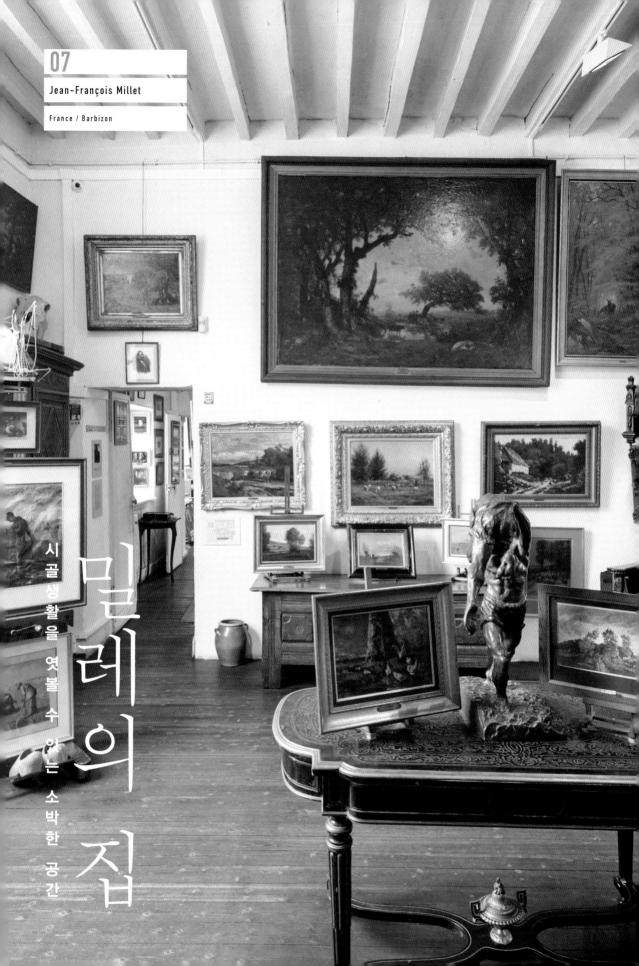

밀레의 집

시골 생활을 엿볼 수 있는 소박한 공간

세 명의 농촌 아낙네가 추수가 끝난 밭에서 떨어진 이삭을 줍고 있는 〈이삭줍기〉, 날 저무는 황혼녘, 거친 숨을 몰아쉬며 농부가 씨를 뿌리고 있는 〈씨 뿌리는 사람〉, 그리고 석양을 등지고 밭일을 끝낸 부부가 두 손을 모으고 기도하는 〈만종〉.

너무나 잘 알려진 이 회화를 여러분도 분명 보았을 것이다. 밀레가 그린 작품에는 이렇듯 농촌의 일상이 담겨 있다. 우리 대부분이 농사를 지어본 경험이 없음에도, 이상하게 밀레의 그림들은 우리 마음에 '향수'를 불러일으킨다. 그것이 멀리 떨어진 동양에서, 현대를 사는 우리들에게 밀레의 작품이 인기가 높은 이유일 것이다.

밀레는 이렇듯 소박한 정경만 그렸지만, 사실 이것은 혁신이었다. 당시에는 화가로 생계를 유지하기 위해서는 그림을 팔아야만 했고 그러기 위해서는 부유층의 주문을 받아 초상화를 그리는 것이 가장 빠른 길이었다. 그러나 밀레의 작품에 그려진 농부들이 돈을 내고 그림을 그렸을 리는 없다. 그런 장르는 이미 17세기에 등장했었으나 밀레의 시대에 그것으로 생계를 이어간다는 것은 쉬운 일이 아니었다. 그는 수차례 살롱전에서 입상하지만, 46세가 지나서야 가난에서 벗어날 수 있었다.

밀레가 바르비종Barbizon 마을에 이주해 살기 시작한 것은 35세 때의 일이다. 파리에서 콜레라가 창궐했기 때문에 일시적으로 피해왔던 것이다. 그러나 밀레는 이 마을을 마음에 들어했고, 결국 이곳에 정착하게 된다.

바르비종 마을은 파리에서 남동쪽으로 약 60킬로미터 떨어진 퐁텐블로 숲 북단에 위치해 있다. 숲은 오랫동안 왕가의 사냥터였으나 1621년 일반에게 개방된다. 파리에서 마차를 타고 조금 달리는 것만으로도 대자연의 품에 안길 수 있었기에, 퐁텐블로 숲은

장 프랑수아 밀레(1814–1875)

노르망디 지방의 농가에서 태어나 파리로 나와 그림을 배웠다. 파리 교외의 바르비종으로 이주, 카미유 코로와 루소와 함께 도시에서 벗어나 자연 속에서 창작에 몰두한다. '바르비종파'의 중심적 존재이며 다른 화가들과 달리 풍경보다 농민생활을 더 많이 그려 '농부의 화가'로 알려져 있다.

1. 전형적인 옛 농가. 밀레 기념관. 2. 농부이기도 했던 밀레가 농사를 짓던 밭은 지금은 정원이 되었다. 3. 평범하기 그지없는 현관은 당시의 풍경을 전해준다. 4. 뒤뜰은 밭으로 연결되어 있다.

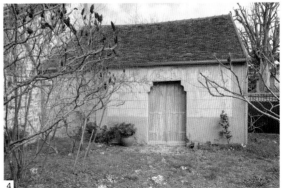

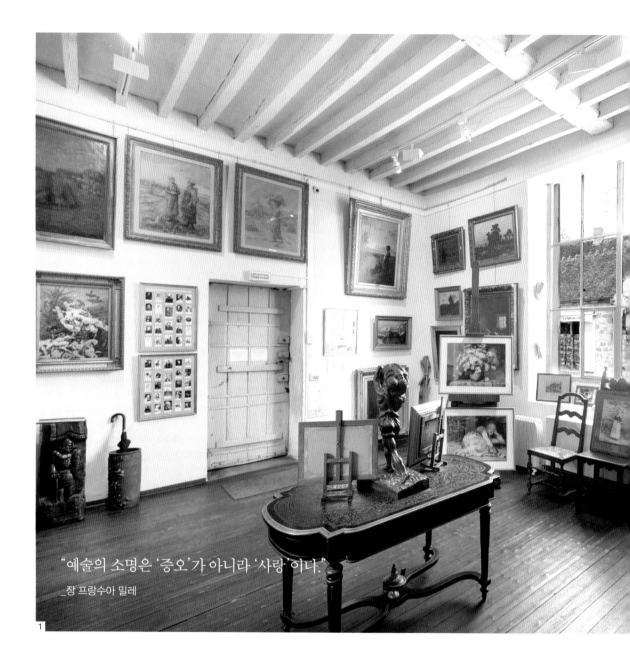

"예술의 소명은 '증오'가 아니라 '사랑'이다."

_장 프랑수아 밀레

1

파리에 사는 사람들에게 인기를 끌었다.

1830년대에 들어서면서 화가들이 풍경을 스케치하러 모여들기 시작했고 마을에 하나밖에 없는 간느여인숙 *Auberge Ganne*은 찾아오는 화가들로 일종의 살롱이 되어 버렸다. 밀레 부부와 세 명의 자녀도 처음에는 이 여인숙에 머물렀다. 그리고 이주를 결심하고 집 한 채를 구입했는데 이것이 지금의 밀레기념관이다.

커다란 아틀리에가 있는 것 외에는 무척 평범한 농가다. 그도 그럴 것이 밀레는 자신도 농부가 되어 매일 농사를 지으며 오후에는 그림을 그리는 생활을 했기 때문이다.

"왜 감자나 콩을 심는 일이 다른 어떤 일보다 하찮고 가치가 없는 일인가."

앞에서 설명한 대로 밀레가 왜 농부들 모습만 그렸는지 납득할 수 있는 말이다. 그는 이 집을 사랑했고 자신의 농장을 아꼈으며 바르비종 마을에 애착을 가지고 숲과 함께 살았다. 공업화의 물결로 벌목이 시작되자 둘도 없는 친구 루소와 함께 반대 운동에 나서기도 했다.

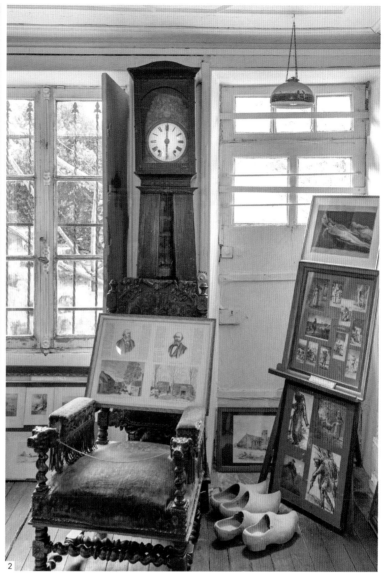

1. 현관에 들어서자마자 보이는 아틀리에는 밀레가 직접 마루를 깔고 창을 만들고 내부공사를 했다. 바르비종파 화가들이 아틀리에를 방문하는 일도 많았다. 이곳에는 밀레의 작품에 더해 바르비종파 화가의 그림도 걸려 있다.
2. 밀레가 세상을 떠난 시간에 멈춰 있는 시계. 그는 2층의 침실에서 숨을 거두었다.
3. 아내와 아홉 명의 아이들과 가족이 식사를 했던 다이닝 룸. 벽난로가 있어 당시의 단란했던 가정의 모습이 그려진다. 밭(현재는 정원)을 향해 난 창도 보인다.

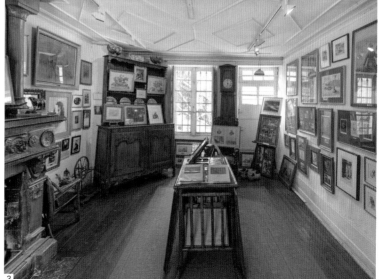

1. 밀레가 촬영한 사진. 사진에는 재
능이 없어 취미로만 찍었다.
2. 밀레가 실제 사용했던 팔레트.
3. 9명의 아이를 키우면서 성실하게
살았던 흔적들. 벽에는 밀레의 데생
과 판화가 다수 보인다.
4. 다이닝 룸에 있는 난로.

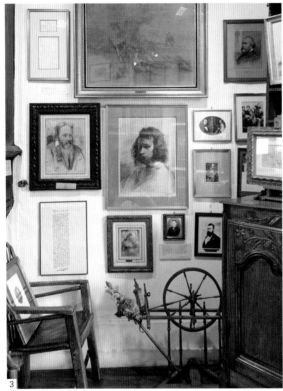

예술가의
아틀리에
에서

직접 가꾸던 밭을

바라보고 있는

아틀리에

바르비종파 박물관이 된 구 간느여인숙과 함께 바르비종 마을을 찾는 관광객을 매료시키는 시설이 '밀레의 집'이다. 현재는 '장 프랑수아 밀레 기념관'으로 부른다.

집 뒤쪽에 있는 넓은 정원은 예전에는 밭이었는데 매일 아침 밀레는 그곳에서 농사를 지었다. 건물은 전형적인 농가로 19세기 때 보수공사를 했으나 밀레가 살았던 당시의 모습은 거의 보존되어 있다. 일반 농가와 다른 점은 역시 넓은 아틀리에의 존재다. 그는 채광을 고려해 직접 커다란 창을 만들었다. 벽면에는 그의 유명한 작품들의 밑그림이나 데생이 진열되어 있고 당시 보급되기 시작한 사진기로 촬영한 풍경 사진도 전시되어 있다.

그는 사람들로부터 존경을 받는 바르비종파 화가들의 중심적 존재였다. 밀레 부부의 9명의 자녀와 그를 따르며 이곳을 찾는 손님들로 식탁은 항상 떠들썩했을 것이다. 벽에 걸려 있는 시계 바늘은 이 사랑할 수밖에 없는 화가가 61세라는 나이로 세상을 떠난 시각에 멈춰 있다.

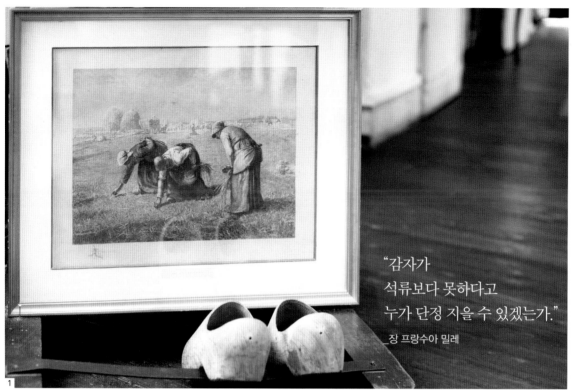

"감자가
석류보다 못하다고
누가 단정 지을 수 있겠는가."
　　　　　－장 프랑수아 밀레

1

2

1. 〈이삭줍기〉는 바르비종의 집에서 제작되었다. 〈이삭줍기〉
외에 〈만종〉의 동판화도 전시되어 있다. 당시의 모습 그대로
보존된 아틀리에는 밀레의 제작 풍경을 상상하게 만든다.
2. 집에서 가장 안쪽에 있는 옛 부엌은 현재 갤러리로 운영되
고 있으며 이 지역 작가의 그림과 판화를 판매하고 있다.

07
Maison-Atelier de Jean-François MILLET

주소	27 Rue Grande 77630 Barbizon, France
전화	+33 1 60 66 21 55
개관시간	9:30∼12:30, 14:00∼18:30
휴관일	11월∼3월 화요일 수요일
	4월∼6월 월요일
	9월∼10월 화요일
	7월∼8월 무휴
입장료	어른:5유로
홈페이지	http://www.atelier-millet.fr

※ 정보는 변경될 수 있습니다. 반드시 사전에 공식사이트나 전화로 확인바람.

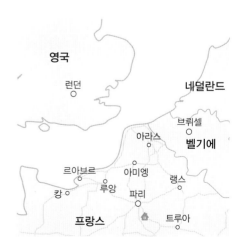

영국
런던
네덜란드
브뤼셀
아라스
벨기에
르아브르
아미엥
랭스
캉
루앙
파리
트루아
프랑스

미켈란젤로의 집

위대한 예술가의 감성을 키워낸 견고한 생가

"1474년 3월 6일 오늘, 나는 아들이 태어난 사실을 기록해 둔다. 미켈란젤로라고 이름을 지었다. 월요일 아침, 4시에서 5시 사이에 내가 행정관으로 일하고 있는 카프레제Caprese 에서 태어났다."

미켈란젤로가 둘째 아들로 태어났을 때 아버지 루도비코 디 레오나르도 디 부오나로티 시모니는 읍의 행정관이었는데 2년 임기로 파견을 와 있을 때였다.

대 예술가의 이름을 따 현재 '카프레제 미켈란젤로Caprese Michelangelo'로 불리는 이 마을은 피렌체Firenze에서 동쪽으로 60킬로미터 정도 떨어진 곳에 위치하는데, 그 일대는 세로로 긴 이탈리아 반도의 등줄기에 해당하는 곳으로 산맥으로 둘러싸여 있다. 카프레제는 그 산맥의 정중앙에 위치해 있어 피렌체로 가려면 차로 2시간 정도 구불구불한 산길을 달리든지, 철도로 아레초까지 가서 그곳에서 버스를 갈아타야 한다.

주변 마을을 포함해 행정단위로는 천 명 이상의 주민이 산다는 통계가 나오지만 실제로 가보면 마을 중심에만 30여 채의 집이 있을 뿐 한적한 마을이다. 그 북쪽 외각에 현재 미켈란젤로 박물관이 된 그의 생가가 있다. 이곳은 과거 피렌체에서 파견 나온 행정관들이 살았던 관저로 미켈란젤로가 이곳에서 태어났다고 하는 확실한 증거는 없으나, 일가가 살았을 거라는 추측을 근거로 그의 생가로 여겨지고 있다.

행정관이란 세금을 거두는 일 같은 행정 전반을 맡아서 하던 직책으로 오늘날의 이장에 해당한다. 그러나 르네상스 시대의 이탈리아는 도시국가가 각기 독립된 형태로 패권을 두고 싸우는 전란의 시기였기 때문에 이웃 도시국가 우르비노와 국경을 마주하고 있던 카프레제는 상당히 중요한 요지였다.

미켈란젤로 부오나로티(1475-1564)

르네상스 전성기의 천재 조각가, 화가, 건축가, 시인. 14세 때부터 메디치 가문의 후원을 받았으며 20대에 성 베드로 성당의 〈피에타〉를 완성했다. 화가로서 〈최후의 심판〉 등 걸작을 남긴 그는 매너리즘 양식의 창시자이자 바로크 시대를 예고했으며 후세에 지대한 영향을 미쳤다.

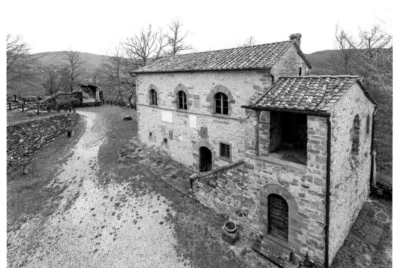

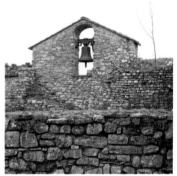

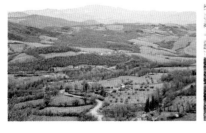

미켈란젤로는 이탈리아의 카프레제라는 두메산골에서 태어났다. 현관 초입에 남아 있는 종각은 옛 교회의 흔적이다. 마을에서는 토스카나의 전경이 한 눈에 내려다 보인다. 현재 이 마을은 예술가의 이름을 따서 '카프레제 미켈란젤로'라고 불린다.

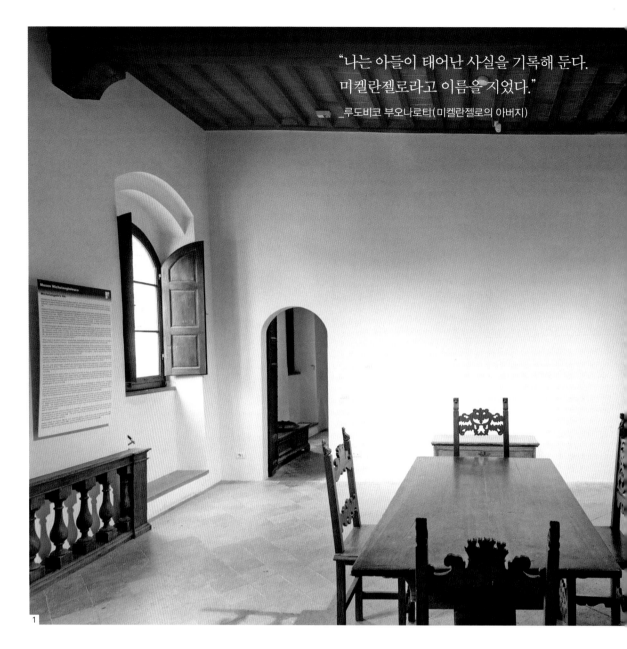

"나는 아들이 태어난 사실을 기록해 둔다.
미켈란젤로라고 이름을 지었다."

_루도비코 부오나로티(미켈란젤로의 아버지)

그래서 행정관 관저는 마을에서도 조금 높은 언덕에 지어
졌는데 부지 안에는 작은 성벽 같은 돌담이 남아 있어 당
시의 국경지대의 긴장감을 생생히 느낄 수 있다.

아버지의 서류에 기록돼 있듯 미켈란젤로는 카프레제
관내에 있는 예배당에서 태어났다고 전해진다. 당시는 달
력이 달라서 정확히는 1475년이라고 해야 한다. 하지만 귀
족 집안이라고는 해도 지방의 일개 행정관에 지나지 않았
던 집에 출생기록이 남아 있다는 것은 대단한 일이다. 실
제로 이탈리아가 이런 문서나 교회 세례명부 등을 꼼꼼하
게 남기는 민족성을 가졌다는 것은 우리 연구자들에게 더
할 나위 없이 고마운 일이다.

공무원에게 전근은 당연한 일이었다. 일가는 그 후 1년
도 채 되지 않아 피렌체로 다시 돌아가게 된다. 한편 친어
머니는 거의 연년생으로 아이를 다섯 낳은 후 출산 시 얻
은 감염병으로 사망한다. 미켈란젤로가 겨우 여섯 살 때의
일이었다. 그 후 미켈란젤로는 채석장 석공의 아내였던 유
모의 집에서 자라게 되는데, 그것은 훗날 그가 대 조각가
가 되는 기초가 되었다.

1. 18세기까지는 벽에 프레스코화가 있었고 1911년에도 그려져 있었으나 1950년경 개수공사를 하면서 사라졌다.
2. 다이닝 룸의 우측 끝 코너에는 미켈란젤로의 생애를 그린 회화가 전시되어 있어 그의 일생을 한눈에 볼 수 있다.
3. 생활하던 공간에는 오래된 가구가 놓여 있어 당시의 유행을 알 수 있다.
4-5. 다이닝 룸 안쪽에 있는 예배당. 마리아와 예수가 그려져 있는 이곳에서 미켈란젤로가 태어났다고 전해진다.

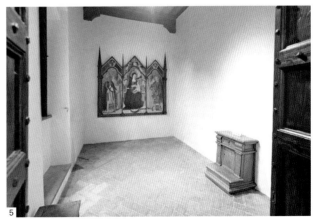

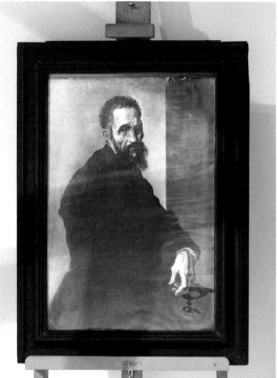

미켈란젤로의 초상. 다비드상의 흉상 모형을 비롯해 작품의 석고모형이 보관되어 있다. 그가 세상에 태어난 땅에서 작품의 역사를 되짚어 볼 수 있다.

**예 술 가 의
아 틀 리 에
에 서**

미켈란젤로의 집은 작은 마을의 행정관이 사는 관저 겸 집무실로 보기에는 마을에서 가장 크고 견고한 건물이지만 모든 장식을 생략한 소박한 모습은 너무나도 간소하고 밋밋하다. 관저에는 일가와 하인도 함께 살았으며 본래는 좀 더 큰 집이었지만, 18세기 경 일대를 강타한 지진으로 인해 상당 부분 무너지고 말았다. 작은 교회도 있었지만 이 역시 지진과 분쟁, 종교대립과 2차 세계대전 등으로 붕괴되어 지금은 일부만이 남아 있다.

**소박한 집은
강직한
작품의 뿌리**

그래도 내부는 당시의 일상을 상상할 수 있는 좋은 모델이다. 식당은 컸지만 상하수도 시설은 없다. 가구도 당시 그대로는 아니지만 당대 스타일로 비치되어 있다. 특히 흥미로운 것은 당시 이 관저에는 난방시설이 없었기 때문에 아래층에 소 같은 가축을 키웠고 그 열로 주거용 마루를 데웠다는 점이다.

부엌, 목욕탕, 화장실, 미켈란젤로의 부모님 침실은 18세기 지진에 의해 한때는 사라졌었다. 또한 이 집은 종교분쟁과 지진, 전쟁 등으로 세 번이나 붕괴되는 아픔을 겪었다. 당시 사용하던 가구는 남아 있지 않으나 기록이나 자료에 의해 복원한 가구를 당시 모습 그대로 정교하게 재현해 놓았다.

08
Museo Michelangiolesco

주소	Via Capoluogo, 1, 52033 Caprese Michelangelo AR, Italy
전화	+39 0575 793776
개관시간	11/1~3/31 11:00~17:00(월~일)
	4/1~6/14 11:00~18:00(화~금), 10:30~18:30(토, 일 공휴일)
	6/15~6/30 10:30~18:30(월~금), 11:00~19:00(토, 일 공휴일)
	7/1~7/31 10:30~19:00(월~금), 9:00~19:30(토, 일 공휴일)
	8/1~8/31 9:00~19:30(월~일, 공휴일 ※무휴)
	9/1~9/15 10:00~18:00(월~금), 9:00~19:30(토, 일 공휴일)
	9/16~10/31 10:30~18:30(화~금), 10:00~19:00(토, 일 공휴일)
휴관일	12/24, 12/25, 1/1 ※갑작스런 휴관도 있으므로 사전에 확인필요
입장료	일반 4유로, 7~14세 2.5유로, 6세 이하 무료
홈페이지	http://www.capresemichelangelo.net/costume/museo

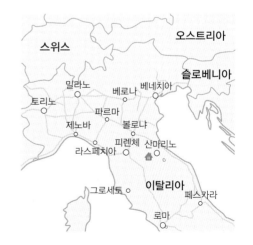

미켈란젤로의 제작 공방

**수많은 장인이
함께한
제작 공방**

'부오나로티의 집'이라는 의미인 이곳 '까사 부오나로티'는 일가가 소유하고 있는 저택이다. 귀족 출신인 미켈란젤로가 이 저택을 구입한 것은 1508년 3월 3일. 당시 미켈란젤로는 서른 세 살로 교황 율리우스 2세의 휘하에서 예술가로 이름을 날리고 있었고, 같은 해 로마의 시스티나 성당 천장화를 그리기 시작했다. 그 중에서도 유명한 〈천지창조〉는 천장에 그린 세계 최대의 벽화이다. 미켈란젤로는 동성애자였기 때문에 평생 독신으로 살았지만 형제들은 우애가 깊었으며, 그는 일가의 생계를 책임지고 있었다. 특히 페스트로 사망한 동생의 아들 리오나르도를 아꼈는데, 좀처럼 결혼할 생각을 하지 않는 리오나르도에게 여자를 소개하면서 어떤 점이 마음에 들지 않느냐고 묻는 편지를 남기기도 했다. 당대의 위대한 예술가로 칭송되던 그에게 의외로 인간적인 일면이 있었음을 보여준다.

　　미켈란젤로는 건축업도 겸하고 있었는데 수십 명 규모의 공방을 운영하고 있었기 때문에 이 저택은 일가와 공방 장인들이 함께 사는 공동체 공간이었다. 완고하고 다혈질에 고집이 센 그였지만 의외로 많은

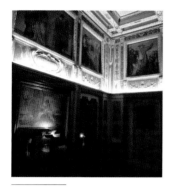

갤러리를 의미하는 '가레리아'는 건축가 일
조바네의 아이디어였다.

사람들과 북적이는 생활을 좋아했던 것 같다. 구입 당시 저택은 나란히 지어진 세 채
의 아파트와 같은 형태였다. 가족과 장인들, 하인들과 함께 살기에는 비좁았기 때문
에 6년 후 또다시 두 채의 작은 저택을 구입한다. 훗날 교황의 요청으로 피렌체로 옮
기게 되었고, 로마에 초청되고부터는 이곳에 오랫동안 머무는 일은 없었다. 대신 조
카 리오나르도 일가의 주거 공간이 되었고 동시에 공방의 피렌체 지부 역할을 했다.
1621년, 손자 미켈란젤로 일 조바네는 대규모 개수공사를 하며 다섯 채의 건물을 이
어 하나의 건물로 재탄생시켰다. 대저택들이 즐비한 피렌체 중심부에서 이 저택이 그
에 뒤지지 않는 규모를 자랑하는 것도 이 때문이다. 그러나 내부는 높낮이가 들쭉날
쭉한데다가 구조 또한 복잡하다.

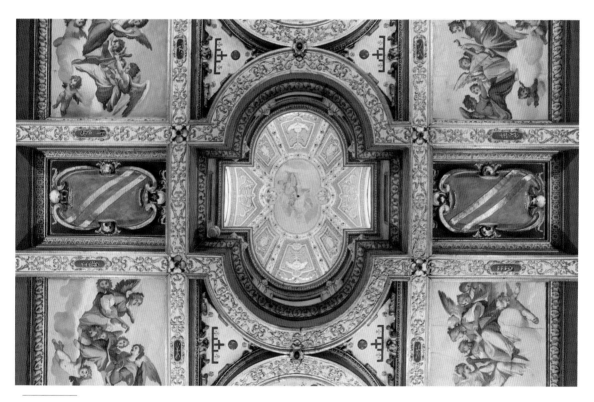

조카 리오나르도가 결혼해 살았던 이 저택은 현재 미켈란젤로 미술관이 되었다.
천장장식을 비롯해 집안 내부도 아름답다.

고대 분위기가 물씬 풍기는 '아폴로의 방'.

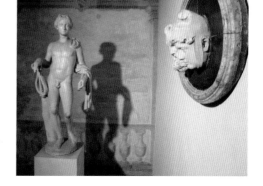

Casa Buonarroti

주소	Via Ghibellina 70, Firenze, Italy
전화	+39 055 241 752
개관시간	111/1~2/28 10:00~16:00
	3/1~10/31 11:00~17:00
휴관일	화요일, 1/1, 부활절, 8/15, 12/25
입장료	어른:6.5유로
홈페이지	http://www.casabuonarroti.it/it/

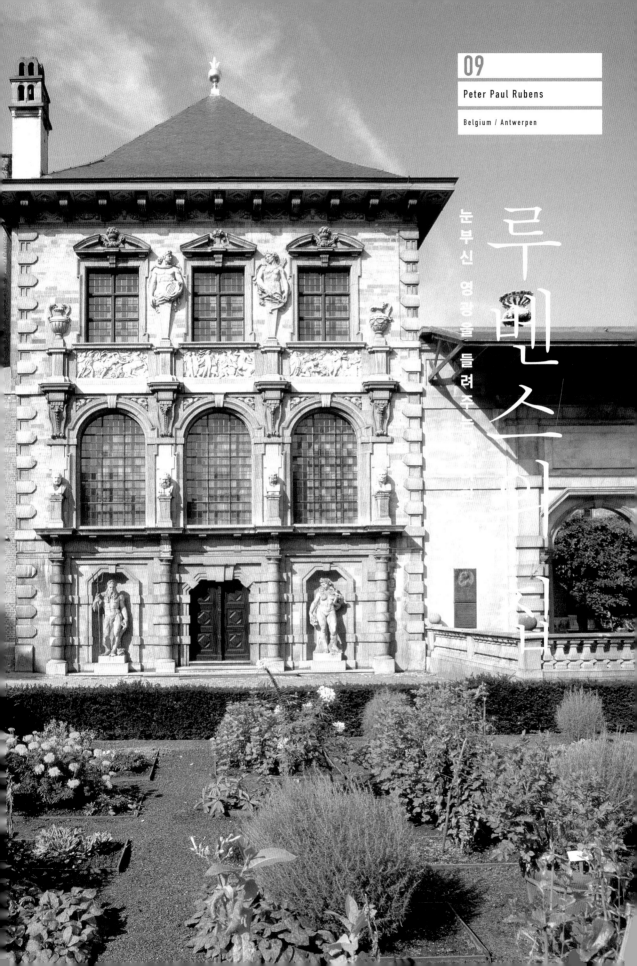

눈부신 영광을 들려 주는

루벤스

페테르 파울 루벤스가 살았던 안트베르펜의 집은 이 책에 등장하는 '예술가가 사랑한 집' 중에서 가장 화려한 집이다.

공원처럼 넓은 부지 안에는 색색의 꽃들이 만발한 정원과 함께 호화로운 아치가 있고, 마치 남프랑스나 이탈리아에 있는 수도원처럼 회랑식 중정이 있으며 그 중심에는 손색없는 규모의 화려한 성이 세워져 있다. 또한 방마다 디자인을 달리했는데, 기하학적인 디자인으로 꾸며놓은 방, 체스 판처럼 생긴 마루가 있는 방, 갈색을 기조로 한 방 등등, 루벤스의 손길이 구석구석 닿아 있다.

루벤스가 이렇듯 호화로운 집에 살 수 있었던 것은, 그가 바로크 시대뿐 아니라 모든 시대를 통틀어 가장 경제적 성공을 거둔 화가인 동시에 외교관이라는 공직에 있었기 때문이다. 르네상스 시대는 예술가를 모두 장인으로 취급하며 낮은 신분으로 보던 시절이었고, 훗날 대부분의 인상파 화가들이 몹시 궁핍하게 살았다는 점을 생각하면 그의 눈부실 정도로 성공한 모습이 놀라울 뿐이다.

루벤스는 1577년 법률가 집안에서 태어났다. 아버지 얀은 당시 권력자 아내와의 불륜으로 사형선고를 받은 전력이 있다. 용서를 받고 석방되어 복직을 하게 되지만 루벤스가 열 살에 사망한다. 일가가 이주해 살던 안트베르펜에서 루벤스는 화가에게 그림을 배우게 되고 스물 한 살에 도제자격을 얻어 데뷔하게 된다. 그 후 이탈리아와 스페인에서 약 8년간 유학 한 뒤 귀국했을 때 그의 이름은 이미 상당히 알려진 상태였다. 이후 루벤스는 남부 네덜란드 총독에게 궁정화가로 발탁되면서 그곳에서 성공스토리를 이어간다.

페테르 파울 루벤스(1577-1640)

바로크 시대 궁정화가로 활동하였으며 유럽 각지에서 주문이 쇄도할 정도로 인기가 많았다. 이탈리아 르네상스 거장의 작품을 연구했으며 장대한 화면 구성에 탁월했다. 외교관으로도 활약했고 매니지먼트 능력도 좋아 서양미술사에 손꼽힐 정도로 경제적 성공을 거뒀다.

수도 브뤼셀 북쪽에 위치한 루벤스의 집은 지금은 박물관으로 공개되고 있다. 중정에는 화단과 석조 장식, 분수 등이 설치되어 있어 궁정화가로서 성공을 말해주고 있다.

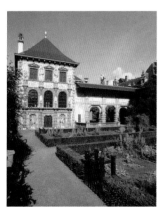

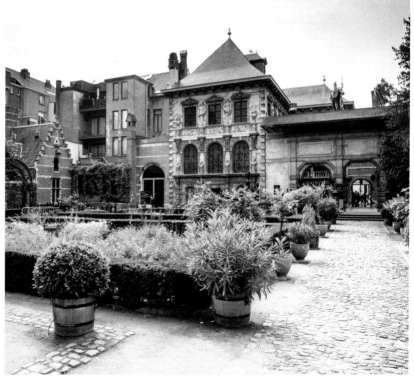

32세에 이사벨라 브란트라는 자산가의 딸과 결혼한 루벤스는 조수와 제자를 영입하고 대규모로 설비를 투자해 마치 시스템화 된 공장처럼 대량생산을 시작한다. 그의 작품 다수가 대단히 큰 사이즈임에도 3천 점 이상의 회화가 그의 공방에서 잉태되어 세상으로 나올 수 있었던 배경이다. 지금은 '루벤스 박물관'이 된 이 성을 구입한 것은 결혼 후 2년 뒤의 일이다. 그는 곧바로 대량의 건축서적을 사들였고 직접 인테리어 설계와 장식 디자인을 시작한다. 너무나 부지가 넓었던 탓에 공사가 모두 완료되기까지는 5년

이 걸렸다. 완공 후 루벤스는 이 집에서 살기 시작했다. 작업장은 양방향으로 창이 나 있어 장시간 제작을 가능케 했다. 또한 최상층에 있던 방에는 천창이 있어 그가 항상 편리한 제작 환경을 만들고자 했음을 알 수 있다.

현재 파리 루브르 박물관의 대표적인 작품인 프랑스 왕비 〈마리 드 메디치의 생애〉 연작은 3년 만에 완성했다고 한다. 이것은 루벤스가 고안해낸 제작 환경이 이뤄낸 성과였다.

약 5년에 걸쳐 지어진 집에서는 루벤스의 취향을 엿볼 수 있다. 화가였을 뿐 아니라 외교관으로도 활약한 루벤스는 친구를 자택으로 초대해 매일 밤 파티를 즐겼다고 한다. 궁전 분위기가 물씬 풍기는 저택 안에서는 격자무늬 바닥을 많이 볼 수 있다. 자신이 설계한 이 저택을 끔찍이 사랑한 루벤스는 이따금씩 수집품을 진열하기 위해 바로크식 건물을 개축하거나 증축했다.

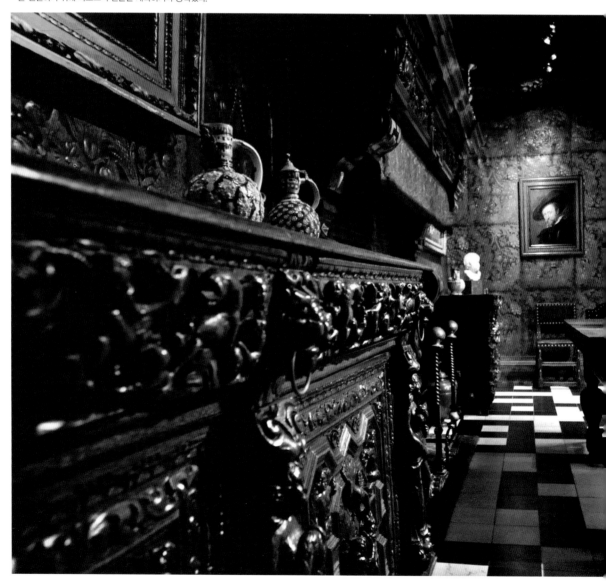

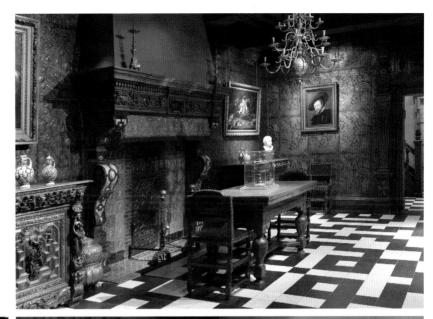

"나는 낡은 붓을
들고 서 있는 한낱
인간에 지나지 않는다.

내 영감은 모두
신께 여쭈어
본 것이다."

_페테르 파울 루벤스

1

1. 창문의 세세한 장식 하나 하나에서 그의 세심한 손길이 느껴진다. 루벤스가 얼마나 애착을 가지고 이 집을 완성시켰는지 알 수 있다.
2. 수많은 걸작을 탄생시킨 아틀리에는 현재는 작품 전시실로 활용되고 있다. 실내에는 중간 2층이 있어 제자들이 2천여 점의 작품을 효율적으로 제작할 수 있도록 했다.

2

루벤스가
직접 설계한
아틀리에

루벤스의 저택 내에는 오래 전부터 있었던 건물을 포함해 여러 채의 건물이 있다. 그 대부분을 루벤스가 직접 설계했다. 그가 설계에 심혈을 기울였다는 것은 지금의 '루벤스 박물관'이 그가 꿈꾸던 이상에 가까운 저택이라는 것을 의미한다.

그는 이탈리아에서 공부할 때부터 고대의 회화나 조각품을 수집하기 시작했는데 성에는 그것들을 놓아두고 제자들에게 데생을 할 수 있는 공간을 마련해 주었다. 외교관으로도 활약했던 루벤스를 여러 나라에서 온 거물급 정치가나 상인, 학자와 저술가 등 수많은 사람이 방문했는데 그의 어마어마한 수집품과 높은 안목은 상당히 화제가 되었다고 한다. 그는 전시를 위해 저택의 꼭대기 층에 천창이 있는 갤러리를 만들기도 했다.

아내와 큰 딸의 죽음으로 힘들어했지만, 그는 외교관으로도 성공한 삶을 살았다. 영국 왕과 스페인 왕으로부터 기사 작위를 받았으며 서른 일곱 살이나 어린 새 신부와 재혼했다. 이곳은 루벤스의 63년 삶의 드라마를 모두 보아온 성관이다.

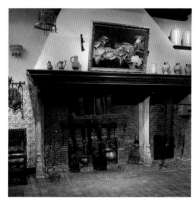

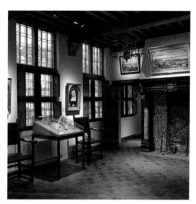
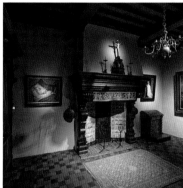
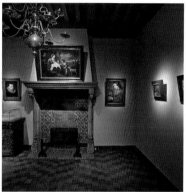

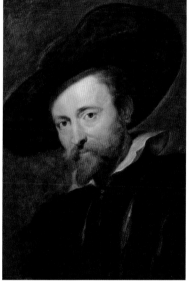
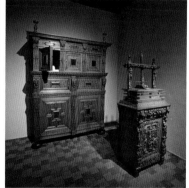
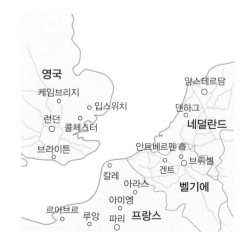

가구는 모두 현물로 루벤스가 문 안쪽이나 서랍에 신화를 모티브로 그림을 그린 수납장 등도 남아 있다. 그는 평생 자화상을 4점밖에 남기지 않았는데, 그 중 하나가 이곳에 전시되어 있다.

09
Rubenshuis

주소	Wapper 9-11, 2000 Antwerpen Belgium.
전화	+32 3 201 15 55
개관시간	화~일 10 : 00~17 : 00
휴관일	공휴일, 월요일, 1 / 1, 5 / 1, 11 / 1, 12 / 25
입장료	일반 : 8유로 / 12세~25세 : 6유로 / 12세 이하 : 무료
홈페이지	http://www.rubenshuis.be/nl

영국
케임브리지
입스위치
암스테르담
런던
덴하그
콜체스터
네덜란드
브라이튼
안트베르펜
브뤼셀
칼레
겐트
아라스
벨기에
아미엥
루아브르
루앙 파리 프랑스

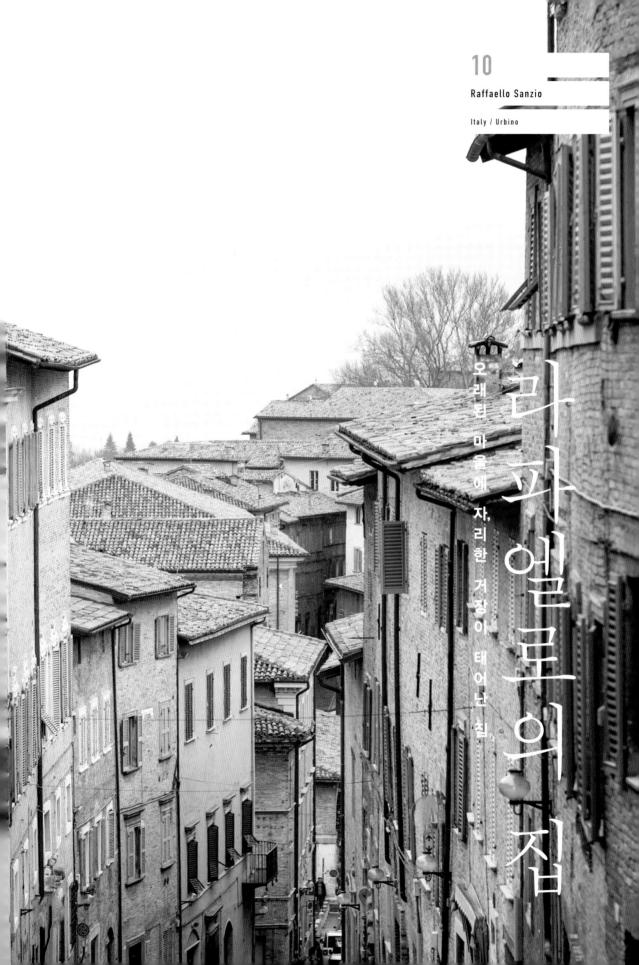

라파엘로의 집

오래된 마을에 자리한 거장이 태어난 집

이탈리아 반도 북동부에는 우르비노Urbino라는 아담한 마을이 있다. 완만한 능선이 이어지는 그곳의 언덕에는 밝은 유백색의 석조 건물들이 빼곡하게 들어서 있다.

끝에서 끝까지 15분 정도면 걸을 수 있는 작은 마을이지만, 이곳은 오늘날 대학 도시로 잘 알려져 있다. 내가 이곳 우르비노 대학에서 유학을 하던 시절, 일요일 아침이 되면 마을은 차도 사람도 거의 없었다. 그 신비한 고요 속을 걷고 있노라면 마치 르네상스 시대로 돌아간 것 같은 착각에 빠지곤 했다.

언덕 가장 높은 곳에는 호화로운 궁전이 세워져 있다. 두칼레 궁전Palazzo Ducale으로 불리는 이 건물은 마을이 독립된 도시국가로서 세련된 궁정도시였음을 말해주는 흔적이다.

이 땅의 지배자였던 페데리코 다 몬테펠트로는 전란기에 이름을 날리고 우르비노 공국의 군주가 된 난세의 영웅이다. 라파엘로의 아버지 조반니 산치오는 우르비노 공작이 된 페데리코를 칭송하며 그의 공적을 정리한《운문연대기》를 저술한 인물이다.

시인이자 궁정화가로도 활약했던 조반니가 31세에, 산치오 일가는 4층짜리 저택에서 살기 시작한다. 그로부터 19년 후, 이 집에서 라파엘로가 태어난다.

이렇게 보면 훗날 유명한 화가가 되어 대 건축가로도 이름을 날린 라파엘로의 예술적 재능은 아버지로부터 물려받은 게 틀림없다. 현재 라파엘로 박물관이 된 생가에는 라파엘로가 어릴 적에 그렸다고 전해지는 성모자상이 남아 있다.

그러나 소년 라파엘로를 기다리고 있던 운명은 평탄하지만은 않았다. 그가 여덟 살 때 어머니 마지아가 세상을 떠나고 3년 후 아버지마저 세상을 떠나고 만다.

**라파엘로가
소년기를 보낸
생가**

라파엘로 산치오(1483-1520)

이탈리아의 화가, 건축가. 레오나르도 다 빈치, 미켈란젤로와 함께 '르네상스 3대 거장'으로 불린다. 궁정화가 집안에서 태어나 페루지노의 공방에서 도제 수업을 받았다. '르네상스 만능인'의 한 사람으로 르네상스 양식의 완성자이기도 하다. 사후 300년 동안 '미의 카논(규범)'으로 이상시 되었다.

1. 라파엘로의 마을 우르비노 거리에는 그의 공적을 칭송하는 동상이 세워져 있다. 2. 라파엘로의 생가 간판. 3. 라파엘로를 상징하는 천사들. 4. 양친의 결혼 후 라파엘로의 어머니가 살았던 집과 이은 부분이 중정이 되었다.

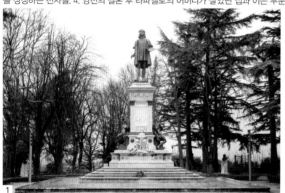

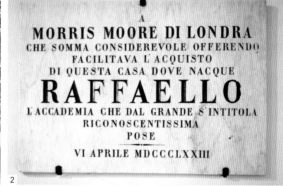

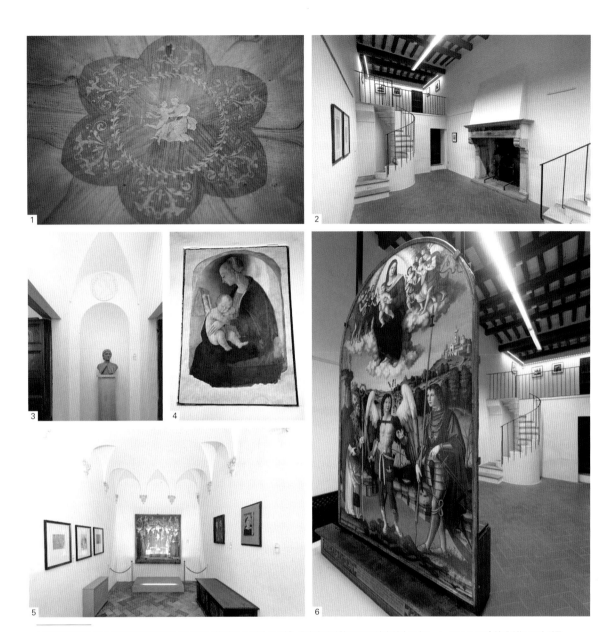

1. 테이블에 목조세공. 궁정화가였던 조반니의 미의식을 엿볼 수 있다. 2. 집은 상당히 복잡한 구조로 얽혀 있다. 3. 'Giovanni Santi Hall' 앞에 있는 조각 작품.
4. 라파엘로가 열 살 무렵에 그렸다는 성모자상. 5. 당시의 유복한 집에는 제단이 있었다. 6. 현관 바로 왼쪽에 위치한 방은 개조해서 지금은 전시실이 되었다.

미켈란젤로는 어릴 때 부모를 여의었고, 레오나르도 다 빈치 또한 생후 얼마 지나지 않아 생모와 이별했다. 그것이 마치 대 예술가가 되기 위한 조건인 것처럼 세 거장 모두 어머니의 사랑을 충분히 받지 못하고 자랐다는 공통점이 있다.

아버지의 유언장에는 아들과 제자를 공방의 후계자로 삼는다는 내용이 적혀 있었다. 하지만 라파엘로가 너무 어렸기 때문에 외삼촌이 그의 후견인이 되어 실질적으로 공방을 경영하게 되었다. 한편 소년 라파엘로는 이탈리아 중부의 도시 페루자에서 활약하고 있던 화가 페루지노의 제자가 되기 위해 길을 떠난다. 그 후 라파엘로는 이 생가에 다시 돌아오지 않았다. 불과 10여 년이라는 짧은 세월이었지만 부모님과 살았던 그 시절에는 그의 마음에 따뜻했던 행복의 나날이 새겨져 있을 것이다.

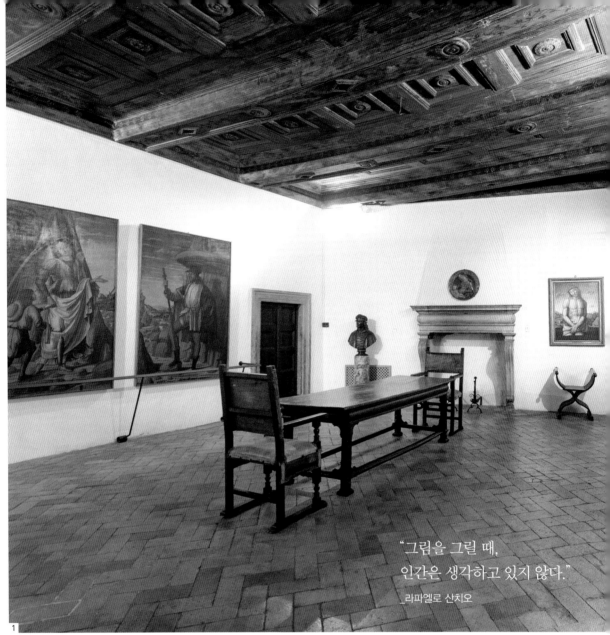

"그림을 그릴 때,
인간은 생각하고 있지 않다."

_라파엘로 산치오

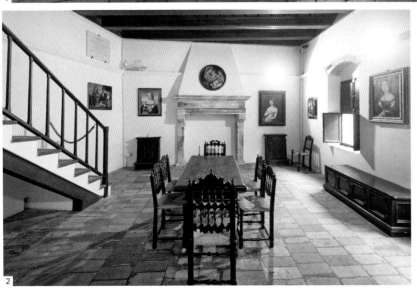

1. 집 중앙에 있는 거실은 아버지 조반니의 이름에서 유래해 'Giovanni'이라고 불린다. 천장의 대들보가 무척 아름답다.

2. 라파엘로의 어머니 마지아가 살았던 집의 거실. 두꺼운 벽에 작은 반원형의 창이 금욕적인 인상을 주는 이 방은 11~12세기 우르비노의 전형적인 로마네스크 건축양식이다.

1. 1층 부엌 안쪽에 있는 식당은 천장이 조금 낮다. 2. 맨 위층은 전시실로 꾸며놓았다. 3-4. 거실에는 라파엘로의 아버지 조반니의 작품이 전시되어 있다. 5-6. 거실과 부엌을 중정으로 연결되어, 이곳을 통해 별채로 갈 수 있다.

예 술 가 의
아 틀 리 에
에 서

소년 시절에

그린

성모자상

라파엘로 박물관이 된 그의 생가는 비록 소규모이지만 르네상스 시대의 지방 도시 부유층의 생활모습을 잘 전달하고 있다. 3세대나 4세대에 걸쳐 한 가족이 한 지붕 아래 살며, 집안일을 돌보는 여러 명의 하인과 조수, 견습생도 함께 살았다. 따라서 방도 꽤 많은 편이고 큰 식당도 있다. 1층은 주거 공간으로 가족을 위한 작업 공간이자 손님 접대를 위한 응접실로 쓰였다. 집에는 기도를 하기 위한 예배당까지 있는 반면 로마 시대에는 완비되어 있어야 할 상수도시설이 없어 세면대에 해당하는 장소가 보이지 않는다. 가구는 당시의 물건인지 아닌지 불분명하지만 주위 공간을 해치는 일 없이 조화를 이루고 있다.

벽에는 라파엘로가 그린 많은 명화의 모조품이 전시되어 있는데 이곳에서는 역시 성모자상이 눈에 띈다. 그러고 보니 조금 미숙해 보이는 그림이지만, 이것이 열 살 무렵에 그린 작품이라면 그 재능이 놀라울 따름이다.

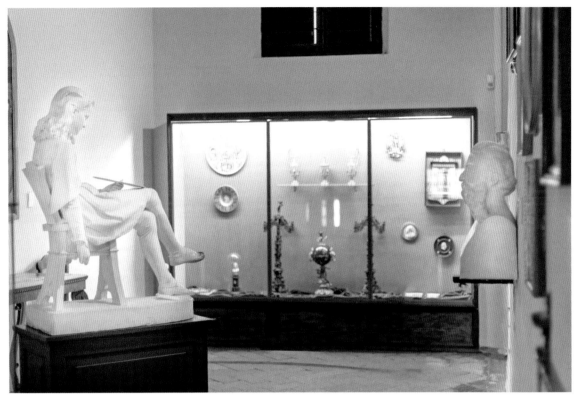

당시의 가구나 살림살이가 다수 전시되어 있어 중세의 유복한 가정의 일상을 들여다 볼 수 있다. 증축을 거듭해 상당히 많은 방을 가진 구조가 되었다. 최상층에는 라파엘로의 초상화도 전시되어 있다.

10
Casa Natale Di Raffaello

주소	Via Raffaello 57, 61029 Urbino(Ps), Italy
전화	+39 0722 320105
개관시간	9:00~13:00, 15:00~19:00
	※개관시간은 연도나 계절에 따라 달라질 수 있으니 홈페이지 등에서 확인.
휴관일	1/1, 12/25
입장료	어른:3.5유로 / 단체:2.5유로(15명 이상)
홈페이지	http://www.accademiaraffaello.it /

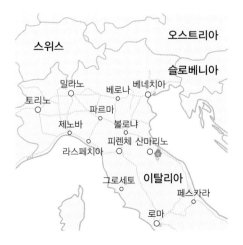

훗날 두각을 나타내는 개성적인 화풍을 키워낸

엘 그레코의 집

스페인 중부 도시 톨레도Toledo는 강한 햇살에 바랜 하얀 벽과 그 빛이 만들어내는 짙은 그림자의 명암 대비가 확실한 마을이다. 반사광이 눈부신 나머지 그늘진 곳에 무엇이 있는지 보이지 않을 정도. 이 대비를 보고 있노라면 지중해 지역에 와 있다는 것을 실감하게 된다.

방문객의 기대에 부응하려는 듯 톨레도 역은 이슬람 건축과 기독교 건축 양식이 절충된 무데하르 양식으로 지어져 있다. 그 독특한 외관에서부터 이국적인 분위기를 물씬 풍긴다.

언덕 위에 펼쳐진 이 중세도시에는 이렇듯 여러 종교 양식이 혼재돼 있는데, 마을 전체가 세계유산으로 등재돼 있다.

이곳은 '엘 그레코의 마을'로도 유명하다. 엘 그레코는 '그리스인'을 의미하는 별명이고 그의 본명은 도메니코스 테오토코풀로스Doménikos Theotokópoulos이다.

그는 1541년 크레타섬 카니아에서 태어나 종교 화가가 되기 위해 수련을 쌓는다. 25세에 도제 자격을 얻게 되는데 아버지가 돌아가시자 이듬해 이탈리아로 건너간다. 당시 문화도시 베네치아에서 그림 공부를 하고, 이어 로마에서는 알렉산드로 파르네제 추기경의 문객이 된다. 그는 로마에서는 그다지 화가로서 솜씨를 발휘할 기회가 없었으나 대 후원자로 알려진 추기경을 모시고 있었으므로 많은 유력자와 친분을 쌓을 수 있었다. 그 인연으로 그는 스페인으로 건너가게 된다. 평균수명이 50세 정도였던 시대에 그는 35세에 낯선 이국땅에서 처음부터 새로 시작해보기로 했던 것이다.

그가 마드리드에 잠시 머문 뒤 톨레도에 정착한 것은 그곳에 그리스인들의 커뮤니

엘 그레코(1541-1614)

그리스 크레타섬 출신의 스페인 화가. 그는 이탈리아에서 훈련을 받고, 스페인으로 건너가 '엘 그레코'라는 이름으로 활동했다. 강렬한 색채와 몽환적인 그의 화풍은 당대에는 평가절하되었으나, 19세기 말 피카소의 재평가로 부활했다. 사망할 때까지 스페인 톨레도에서 지내며 전성기를 보냈다.

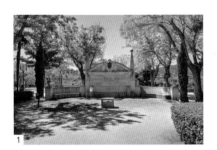

1. 엘 그레코가 살았다고 하는 장소에 세워진 기념비
2. 백작의 부지를 빌려 주거와 아틀리에로 사용했던 엘 그레코. 미술관은 16세기 당시의 그레코의 집을 재현한 것이고, 실제로는 이 일대 어딘가에 살았다고 전해진다.

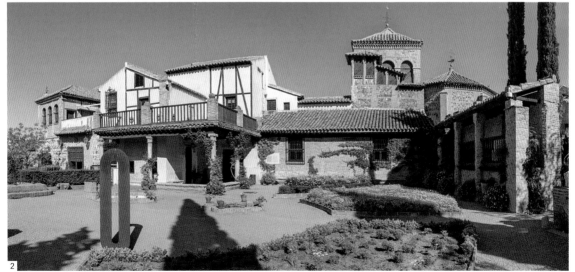

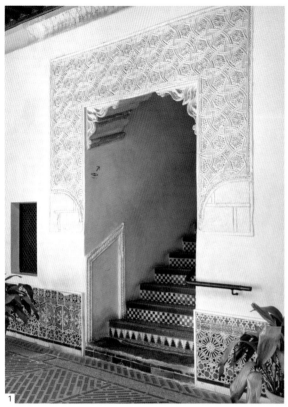

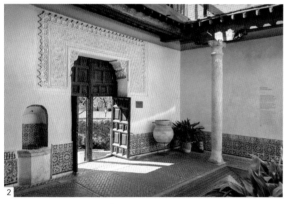

"형태나 색채 등 모든 것을
판단할 수 있는 것은 회화가 유일하다."
_엘 그레코

티가 있었기 때문이다. 그렇게 엘 그레코는 이 마을에서 화가로서 두각을 나타내기 시작한다. 대성당에서 주문을 받고 결국에는 스페인 왕으로부터도 그림 의뢰를 받게 된다.

엘 그레코의 양식은 지금 봐도 마치 현대미술로 착각할 정도로 개성이 넘쳐, 당시에는 찬비양론에 부딪힐 수밖에 없었다. 그의 작품은 여러 차례 주문자로부터 수령을 거부당하거나 작품이 철거되기도 하는 등 아픔을 겪기도 했다. 당시 화가의 최종목적인 궁정화가에는 끝내 도달할 수 없었으나 그는 열정을 쏟아 제작에 힘썼고, 톨레도와 그 주변에 많은 작품을 남기게 된다.

그는 비예나 후작이 소유한 저택에서 살았다. 현재 그

저택은 남아 있지 않으나 톨레도 역과 똑같이 무데하르 양식으로 지어진 아름다운 건물이었다고 전해진다. 그는 고액의 방세를 내면서 그곳에 거주했다. 사실 그에게는 약간의 낭비벽이 있어, 인기가 쇠락한 말년에도 낭비를 일삼다가 거액의 빚을 지게 된다.

그는 파산 상태가 된 말년에도 제작 의욕이 넘쳐, 72세의 나이에 3미터가 넘는 대작 〈수태고지〉를 완성하게 된다. 이듬해 그는 미완의 작품들과 방대한 장서를 남기고 세상을 떠났다. 그 후 그는 잊혀지지만 19세기 말 피카소로부터 재평가를 받으며 화려히 부활했다.

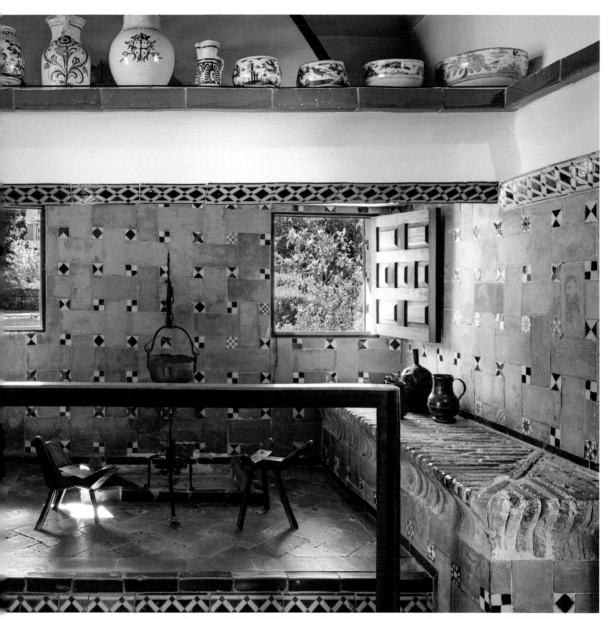

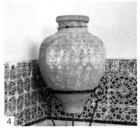

4

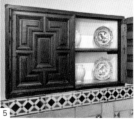

5

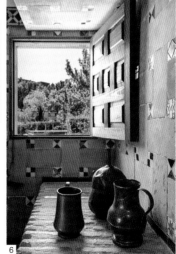

6

1-2. 현관에 들어서자마자 중정인 구조. 외관과 1층으로 통하는 계단은 이슬람 건축
양식의 색채가 짙다.
3. 중정으로 통하는 부엌. 천장 선반에 화려한 무늬의 식기가 가지런히 놓여 있으며
무데하르 양식의 타일이 아름답다.
4. 중정 한켠에 놓여 있는 그리스풍의 항아리.
5-6. 16~18세기 톨레도에서 사용되었던 조리기구와 식기가 놓여 있다.

엘 그레코가 살았던 당시의 가구가 놓여 있는 서재로 바닥 타일이 무데하르 양식이다.
이곳에서 16세기 톨레도 백작 일가의 삶을 엿볼 수 있다.

대담하고

기발한 작품을

낳은 저택

엘 그레코가 살던 저택은 현재 정원으로 바뀌었고 그 곁에 엘 그레코 미술관이 세워져 있다. 이 미술관은 베니뇨 데 라 베가 잉클란 후작의 노력으로 설립되었다.

엘 그레코가 살았던 저택은 유대민족이 사는 지역에 있었는데 잉클란 후작이 남아 있던 중세의 건물을 여러 채 구입해서 건축가와 함께 개수공사를 했다.

따라서 예전에 엘 그레코가 그 근처에 살았었을 뿐 실제 살던 집은 아니다. 그러나 엘 그레코의 작품을 비롯해 가구 등도 당시의 것을 전시해 놓았다. 그가 살았던 시대의 건축 구조와 생활 양식이 정성껏 재현되어 있어 당시의 모습을 상상할 수 있다. 잉클란 후작에 의한 엘 그레코 미술관 재현 사업은 스페인에서 역사 환경 재건 운동이 일어나는 계기가 되었다.

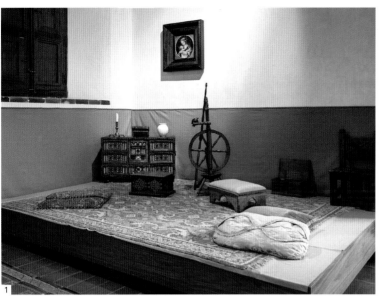

1. 에스트라드라고 불리던 여성 전용 살롱. 이곳에서 여성들은 바느질이나 독서를 하며 긴 시간을 보냈다. 2. 서재
3. 〈그레코의 가족〉 4. 당시의 집을 재현한 모형 5. 〈톨레도의 전경〉 6. 〈성 베르나르디노〉 제단화

11
Museo Del Greco

주소	Paseo del Transito, s/n 45002 Toledo, Spain
전화	+34 925 223 665
개관시간	11월~3월 9:30~19:30(화~토), 10:00~15:00(월. 공휴일)
	3월~11월 9:30~28:00(화~토), 10:00~15:00(월. 공휴일)
휴관일	월요일, 톨레도기념일, 1/1, 1/6, 5/1, 12/24, 12/25, 12/31
입장료	일반:3유로 / 할인요금:1.5유로
홈페이지	http://museodelgreco.mcu.es

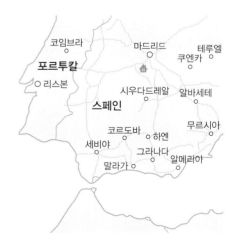

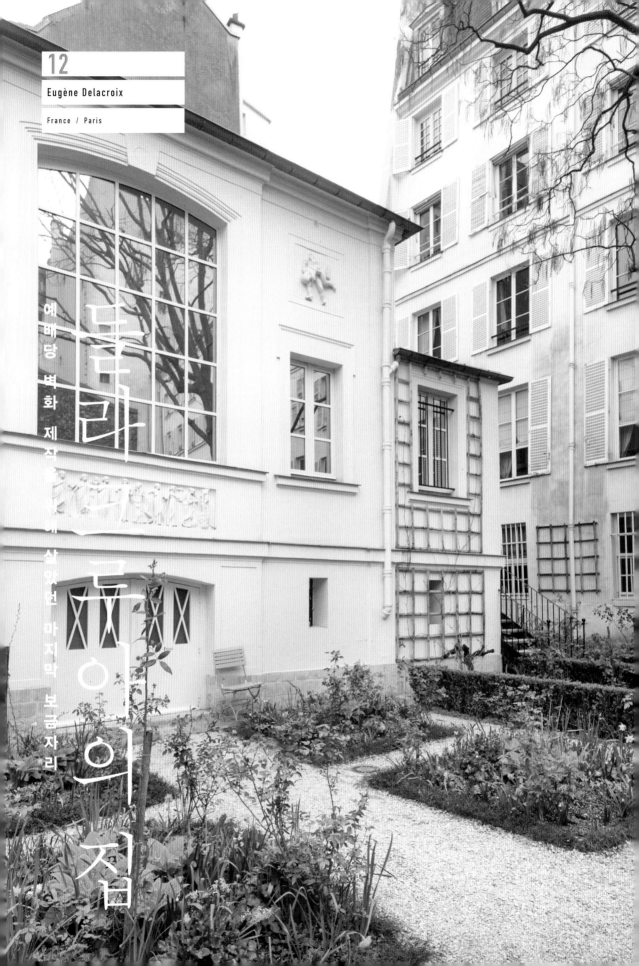

들라
크루아의 집

예배당 벽화 제작을 위해 살았던 마지막 보금자리

파리의 생 쉴피스 광장에 있는 생 쉴피스 성당 Église Saint-Sulpice은 18세기에 완공되었다. 노트르담 성당에 이어 파리에서 두 번째로 큰 성당이다. 그 생 쉴피스 성당 한켠에 성 천사 예배당이 있다.

이곳은 낭만파를 대표하는 화가 외젠 들라크루아가 말년에 그린 7점의 회화로 장식되어 있다. 〈신전에서 쫓겨나는 헬리오도스〉, 〈악마를 무찌르는 대천사 미카엘〉, 등 예배당 이름에 걸맞게 모두 천사를 주제로 삼고 있다.

예배당 벽화를 주문 받았을 때 들라크루아의 나이는 58세였다. 19세기의 평균 수명을 고려하면 상당히 고령이었다. 실제로 그는 1858년 이 일을 시작하면서 자주 병치레를 했다고 한다. 그 중에서 그를 가장 힘들게 했던 것은 결핵성 인두염인데, 결국 들라크루아는 이 병으로 65세에 생애를 마감한다.

두 명의 조수가 있었다고는 해도 예배당 벽화의 면적은 상당히 넓은데다 병치레가 잦았던 그는 예배당에 쉽게 가기 위해 생 제르맹 데 프레 성당 뒤에 있는 퓌르스탕베르 광장 Place de Furstemberg에 작업장을 새로 만들게 된다. 들라크루아가 아틀리에를 직접 설계했고 1857년에 정원이 딸린 작업장이 완성됐다. 이 아틀리에는 이듬해 샹로제에 구입한 별장과 함께 그의 노후 생활의 거점이 되었고, 현재는 국립 들라크루아 미술관으로 개방하고 있다.

당시 파리는 유럽미술의 중심지로 그 화단은 두 파로 나뉘어 있었다. 앵그르를 따르는 신고전주의와 들라크루아를 중심으로 한 낭만주의다. 라이벌관계였던 두 거장의 작품은 메인 전시실에서 마주보게 전시되는 경우도 있었다.

프 랑 스 낭 만 주 의
거 장 의 숨 결 을
느 끼 다

외젠 들라크루아(1798-1863)

낭만주의의 시조 제리코와 함께 그림을 공부했으며 제리코가 요절한 뒤에는 낭만주의의 중심이 된다. 정계에서 주문이 많았고 외교사절단과 함께 수행하기도 했기 때문에 거물정치가 탈레랑의 사생아라는 소문도 있다. 거친 필치와 강렬한 색채로 인상파와 야수파의 선구적 존재다.

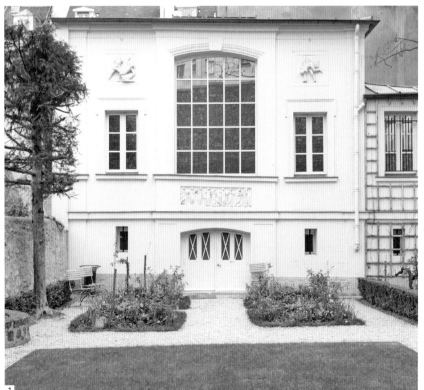

1. 아틀리에는 자연광이 들어올 수 있도록 창을 크게 설계했다. 이 정원은 들라크루아가 직접 구상해 만든 장소로 계절마다 온갖 꽃들이 만발한다.
2. 아틀리에 건축 당시의 사진. 이곳이 들라크루아의 마지막 거주지가 되었다.

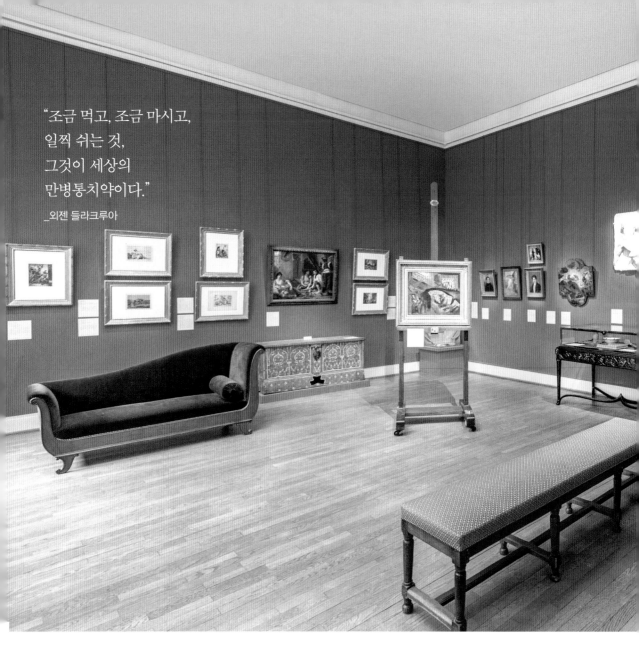

"조금 먹고, 조금 마시고,
일찍 쉬는 것,
그것이 세상의
만병통치약이다."

_외젠 들라크루아

당시 아카데미의 주류는 어디까지나 신고전주의였으나 젊은 화가들을 자극한 것은 들라크루아였다. 그는 아카데미 회원에 입후보할 때마다 낙선한다. 무려 7번이나 낙선하는데, 들라크루아를 추천하는 목소리가 점점 높아져 59세에 결국 당선되었다.

그러나 그 무렵 들라크루아는 화단의 영광에는 거의 관심이 사라지고 없었는데, 그의 심경의 변화는 그가 사망하기 전까지 간헐적으로 썼던 일기에 잘 드러나 있다. 그는 가정부이자 아내와도 같은 제니라는 여성과 단 둘이 살면서 대부분의 시간을 아틀리에에 틀어 박혀 나오지 않았으며, 오히려 고독한 생활을 즐겼다고 한다.

예배당 작업은 1861년 〈천사와 씨름하는 야곱〉으로 완결된다. 높이 7미터 이상의 대작으로 구약성서에 나오는 영웅 야곱이 천사와 밤새 싸우는 것이 주제다. 신에게 받은 가혹한 시련, 들라크루아는 야곱에게 자신을 투영시키고 있었는지도 모른다. 사실 그는 이 〈천사와 씨름하는 야곱〉을 완성시키고 다시는 붓을 들지 못했다.

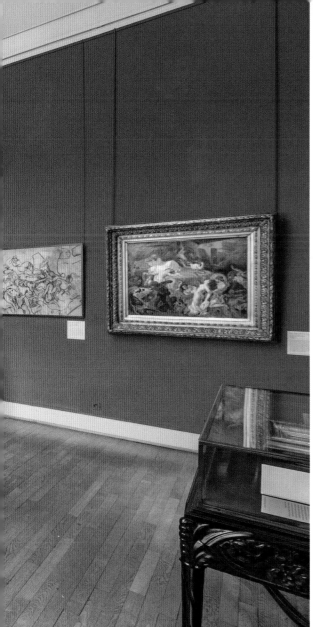

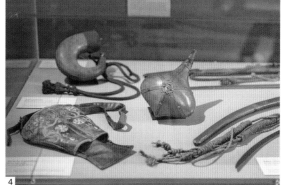

1. 들라크루아가 대부분의 시간을 보낸 아틀리에에는 다수의 작품이 전시되어 있다.
2. 아틀리에에 들어서자마자 우측에 있는 조각.
3. 당시에는 거실로 사용되었던 방. 지금은 전시실로 활용되고 있다.
4. 1832년 여행을 하면서 들라크루아는 모로코에 반해서 다양한 소품들을 가져왔다.
5. 현관을 들어서면 바로 보이는 계단.

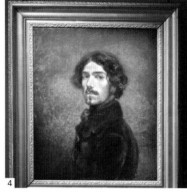

1. 15세기 모로코의 궤짝.나무에 새겨진 조각이 아름답다. 2. 들라크루아는 고야의 영향을 받았다고 전해지는데 바로 이 작품을 보면 그 이유를 알 수 있다. 3. 캔버스 뒤에 그려진 데생도 남아 있다. 4~5. 초상화와 조각. 6. 모로코의 식 기도 다수 전시되어 있다. 7. 들라크루아가 사용하던 화구 상자.

예술가의 아틀리에 에서

들라크루아가 직접 설계한 아틀리에

들라크루아가 1863년에 사망하고 몇 년이 지난 후 모리스 도니를 비롯해 그를 경외하는 예술가들에 의해 '들라크루아 모임'이 만들어졌고 아틀리에 보존 활동이 시작되었다. 바라던 대로 이 아틀리에는 1971년에 국립미술관으로 개관했으며 현재는 루브르박물관 부속 미술관이 되었다.

정원이 딸린 아틀리에가 특징인데, 처음부터 이렇게 큰 방이 있었던 것이 아니라 이곳을 빌린 들라크루아가 집주인에게 허락을 받고 개축한 것이다. 커다란 입구는 작품의 입반출을 위해 만들어졌다.

그는 평생 천여 점에 가까운 유화를 그릴 정도로 다작을 했는데 이 미술관에도 회화나 스케치 등이 많이 소장되어 있다.

직접 쓴 편지나 일기, 그가 쓰던 가구나 식기, 팔레트 등도 전시되어 화가의 말년의 일상을 상상하게 한다. 동료들로부터 '질투 많은 가정부'라고 불리던 제니는 혼자 그의 마지막을 지켰고, 들라크루아는 그녀의 손을 잡은 채 이 집에서 숨을 거두었다.

북아프리카 여행은 들라크루아 말년의 작품에 지대한 영향을 끼쳤다. 이것은 들라크루아의 오마주로 앙리 팡탱 라투르가 그린 〈알제리의 여자들〉. 들라크루아의 오리지널 작품은 루브르박물관에 전시되어 있다.

12
Musee NATIONAL EUGENE DELACROIX

주소	6 Rue de Furstemberg, 75006, Paris, France
전화	+33 01 44 41 86 50
개관시간	9:30〜17:30
	매달 첫 번째 목요일은 21:00까지 개관
휴관일	화요일, 1/1, 5/1, 12/25
입장료	일반:7유로
홈페이지	http://www.musee-delacroix.fr

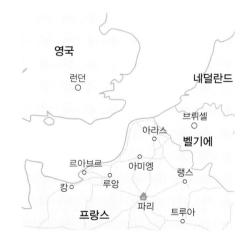

세상에서 가장 아름다운 붉은 벽돌 집

모리스의 집

"그 집들은 어떤 것은 새롭고, 어떤 것은 낡았는데, 커다란 붉은 벽돌을 쌓아 올린 긴 담과, 뾰족한 지붕 옆에 우뚝 서 있었다. 그 양식 중에 일부는 후기 고딕양식이 있고, (…) 빛나는 태양, 그리고 그것이 내려다보고 있는 푸른 강을 포함한 아름다운 경치와 멋진 조화를 이루고 있어, 신세대들의 아름다운 건축물조차 신기한 매력을 풍기고 있었다."

– 윌리엄 모리스 《유토피아에서 온 소식》 중에서.

모리스는 〈커먼윌〉이라는 잡지에 연재했던 소설《유토피아에서 온 소식》을 이듬해 간행했다. 그가 57세 때의 일이다. 커먼윌은 그 6년 전에 모리스가 직접 편집해 발간한 잡지로 사회주의자 동맹이라는, 그가 직접 설립한 단체의 기관지였다.

당시 영국은 산업혁명을 거쳐 대자본가가 등장하면서 경영자와 노동자와의 격차가 현저해지고, 사람들은 대량 생산된 공업제품에 둘러싸인 생활을 하고 있었다.

공업화된 영국에 대한 반동으로 미술가들과 문인들이 연합하여 라파엘 이전의 이탈리아 종교 미술과 같이 자연에 대한 단순한 정진으로 돌아갈 것을 주장하는 예술운동을 벌이는데, 이것이 라파엘 전파 운동Pre-Raphaelitism이다. 모리스 또한 이 운동에 가담하여 활동했다.

그는 25세에 막 결혼한 아내 제인 버든(모리스의 〈귀네비어 왕비〉와 로세티의 〈프로세르피나〉의 모델)과 런던 교외 벡슬리히스에 집을 짓기로 한다. 그는 건축가이자 절친한 친구인 필립웨브에게 설계를 의뢰하고 자신도 장식 디자인을 담당한다. 그리고 이듬해 '레드 하우스'가 완성되었다.

윌리엄 모리스(1834-1896)

영국의 공예가, 시인, 사상가. 산업혁명으로 인한 예술의 기계화에 반발하여 손작업의 중요성을 강조했다. 직접 디자인 회사를 설립해 '미술 공예 운동'을 주도하였다. 이 운동은 근대 디자인 운동의 발단이 되었다고 평가받는다. 도판, 벽지, 직물, 스테인드 글라스 등을 디자인하였다.

모던디자인의 아버지라고 불리는 윌리엄 모리스와 그 동료들이 건축 설계한 붉은 벽돌의 '레드 하우스'. 미술 공예 운동의 기수였던 모리스가 가장 정열적으로 활동하던 5년을 이 집에서 보냈다. 외관은 언뜻 보면 보통 주택 같지만 내부는 예술과 삶을 하나로 합친 것 같은 내부 장식과 가구가 있는, 보석상자와도 같은 취향으로 넘쳐난다. 아담한 정원에는 모리스의 '격자울타리'의 도안의 기본이 된 격자도 있다.

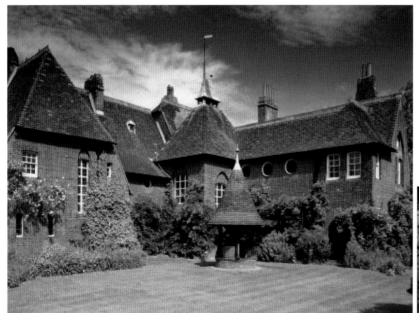

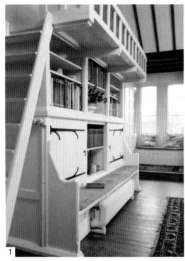

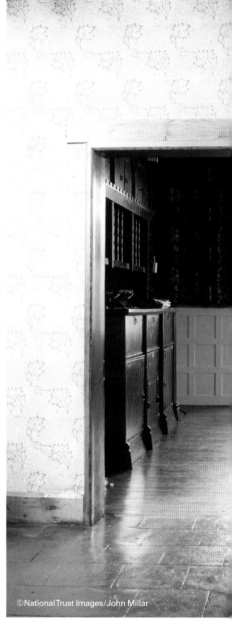

1. 설계자 필립웨브와 모리스가 디자인한 벤치. 사다리를 올라가면 갤러리(아래층에서 천정까지 막힘없이 뚫린 구조)가 있다. 2. 오래된 나무계단과 아름다운 수공예 램프 등, 섬세한 취향에 주목할 만하다.

앞에서 인용한 《유토피아에서 온 소식》의 묘사는 레드 하우스에 관한 것은 아니지만 그렇다고 해도 이상할 것 없는 이 중세적인 분위기로 가득한 가옥은 주위의 경치와 아름다운 조화를 이루고 있다. 내부는 공들인 구조의 수납가구나 계단, 창틀에서 벽지에 이르기까지 모두 모리스사의 제품처럼 개성 넘치는 존재감을 드러내고 있다.

1861년 모리스는 포크너와 피터 폴 마샬과 함께 실내장식품 회사를 세운다. 이 회사는 벽면 장식부터 스테인드글라스에 이르는 모든 실내장식을 다루어 현대 디자인 회사의 효시가 되었다.

모리스는 회사가 번성하자 런던 중심부로 거점을 옮기고 5년간 살았던 레드 하우스를 매각한 뒤 회사 위층으로 이사를 하게 된다.

유토피아라는 말을 만든 토마스 모어와 마찬가지로 모리스도 가공의 이상향을 제시하며 현실사회를 통렬히 비판했다. 그러나 모리스사의 상품은 일일이 손으로 만든 수제품이었기 때문에 가격이 비쌀 수밖에 없었고 그가 추구하는 이상과는 달리 고객은 부유층밖에 없었다.

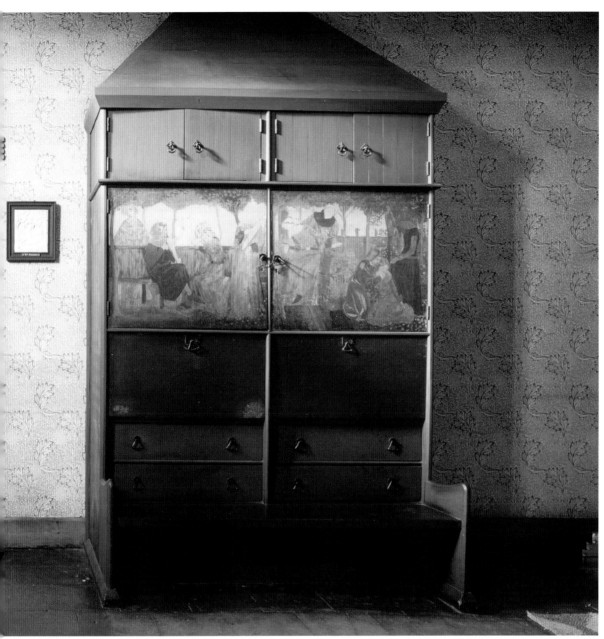

현관홀에 있는 수납장 문에는 '니벨룽겐의 노래'를 주제로 한
미완성 작품이 남아 있다. 모리스는 본인의 주장처럼 "그야말
로 중세의 정신을 체현하고 있는" 집을 만들어 냈다.

"진짜 예술을 알아볼 줄 모르더라도,
최소한 졸작을 알아보는
안목은 키워야 한다."

_윌리엄 모리스

1. 아름다운 건물이나 실내 장식, 가구 하나하나가 미술 공예 운동의 상징적 존재.
2. 식당에 있는 필립웨브가 만든 드레서. 모리스가 살았던 당시에는 이곳에 전기가 들어오지 않았는데 이후 소유주에 의해 설치된 전구가 보인다.
3. 레드 하우스에서도 특징적인 원형 창. 라파엘전파로 친한 친구였던 화가 에드워드 번존스에 의해 그림이 그려진 창도 있다(97p). 번존스는 창뿐 아니라 이 집의 가구 같은 곳에도 많은 그림을 남겼다.

"소수를 위한 자유, 소수를 위한 교육보다
더 바람직하지 않은 것은,
소수만을 위한 예술이다."

_윌리엄 모리스

**예술가의
아틀리에
에서**

예술가들이
교류하던
밀월의 공간

건축가 필립웨브는 모리스와 수학자 찰스 포크너와 함께 1858년 선박여행을 하면서 이런저런 이야기를 나누던 중 떠올렸던 아이디어를 지도 뒤에 스케치한다. 이것이 훗날 '레드 하우스'의 기본 디자인이 되었다. 이곳은 많은 예술가들의 사교장이었다. 그 중에는 로세티나 번존스와 같은 라파엘전파 화가들도 있었다.

모리스는 미술 공예 운동의 기수로서 가장 열정적으로 활동하던 5년을 이 집에서 보냈다. 외관은 언뜻 보면 보통 주택 같지만 내부는 예술적인 실내장식과 가구가 놓여 있는 거대한 보석상자 같다. 아담한 정원에는 모리스의 디자인 도안이 된 울타리 등 디자인에 영감을 준 많은 모티프가 숨어 있다.

모리스가 매각한 레드 하우스는 개인소유가 되었지만 2003년에 내셔널트러스트가 관할하게 된다. 그 후 침실 옷장 뒤 벽면에서 〈원죄 아담과 이브〉 등과 같은 벽화가 발견되었다. 양식으로 미루어 이곳에 모였던 라파엘전파 화가들과 모리스가 함께 그린 작품으로 추측하고 있다.

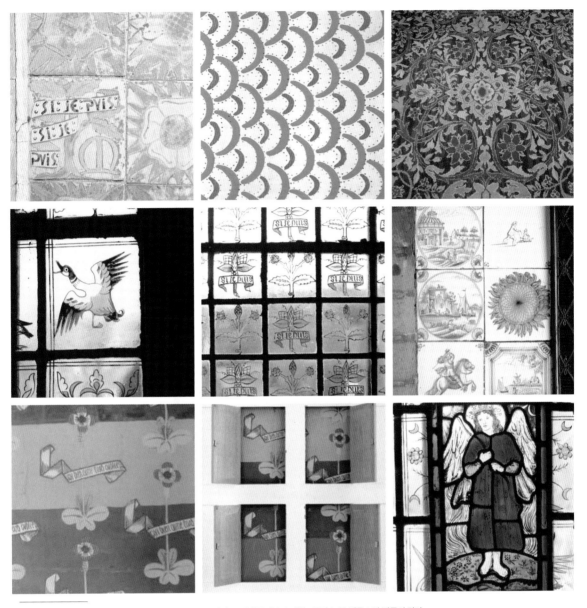

집 곳곳에 모리스와 동료들의 텍스타일 공예작품이 남아 있다. 특히 창문이나 스테인드글라스 등 번즈의 작품이 많다.

13
Red House

주소	Red House Lane, Bexleyheath, London DA6 8JF, UK
전화	+44 20 8304 9878
개관시간	2/29~11/4 11:00~17:00(수요일~일요일)
	11/9~12/23 11:00~16:30(금요일~일요일)
휴관일	월요일, 화요일(월요일이 공휴일인 경우 개관)
입장료	어른:7.2유로 / 어린이:3.6유로
	가족:18유로 (내셔널트러스트회원은 무료)
홈페이지	http://www.nationaltrust.org.uk / redhouse

영국
케임브리지
암스테르담
런던
입스위치
덴하그
콜체스터
네덜란드
브라이튼
브뤼셀
겐트
칼레
아라스
벨기에
아미엥
르아브르 루앙
파리 프랑스

모네의 집

빛의 화가가 사랑한 그림에서 빠져나온 듯한 정원

깊은 청색의 수면 위로 초록색 잎과 희고 노란 꽃이 군데군데 떠 있다. 그러나 그들의 윤곽은 모호해서 모든 형태와 색이 녹아들 듯 스며 있다.

모네 말년의 대작 〈수련〉은 '끝없는 화면'을 만들겠다는 야심을 품고 시도한 작품이다. 60세를 눈앞에 두고 시작된 도전이었으나 그 꺼지지 않는 창작 의욕으로 타원형의 벽면을 빙 둘러, 정말 모든 것이 이어진 화면을 완성했다(파리의 오랑주리미술관 소장). 모네는 이 작품을 그리기 위해 직접 수련 연못을 만들었다. 모네의 정원은 센강과 엡트 강이 만나는 지점에 있는 작은 마을 지베르니Giverny에 있다. 그가 지베르니에 이사와 살기 시작한 것은 1883년으로 모네가 마흔 세 살 때의 일이다.

그 4년 전에 모네는 아내 카미유와 사별했다. 깊은 슬픔에 빠졌어도 그는 이른바 뱃속까지 화가였던 인물이다. 죽은 아내의 피부색이 변하는 것에 눈을 떼지 못하던 그는 죽어 누워 있는 아내를 그림으로 남겼다. 그리고 그녀와 교대라도 하듯 알리스라는 여성이 모네의 곁을 함께한다. 그녀는 모네의 후원자이기도 했던 사업가 에르네스트 오셰데의 아내였으나 사업이 망하자 남편이 외국으로 도피해 버렸다. 알리스와 자녀들이 모네 일가와 함께 살게 되면서 그녀는 카미유의 간호까지 맡게 된다.

모네도 다른 인상파화가들 못지않게 오랜 세월 궁핍한 생활을 하였으나, 마흔 무렵부터 가난을 벗어난다. 그리고 50세가 넘어 오히려 부유해지면서 지금껏 임대해 쓰고 있던 지베르니의 집을 구입해 알리스와 함께 정식으로 결혼한다.

직접 정원을 만들기 시작한 것은 53세 때의 일이다. 200여 점의 우키요 회화를 수집할 정도로 일본 미술에 매료되어 있던 모네는, 등나무나 일본 홍예다리와 같은 일본풍

평 생 그 렸 던
수 련 의 연 못 과
꽃 의 정 원

클로드 모네(1840-1926)

'인상파란 모네에 의한 장대한 실험'이
라고 할 수 있다. 자연계에 존재하지
않는 절대 흑을 배제하고, 명도를 내리
지 않기 위해 점묘법이라는 기법을 완
성하는 등 이론적으로 현대회화에 지
대한 영향을 끼쳤다. 그가 말년을 보낸
지베르니 정원은 젊은 현대미술가에게
는 일종의 성지가 되었다.

북 프랑스 노르망디 지방에 있는 지베르니 마을. 약 1만 평방미터나 되는 광대한 정원이 있으며 금련화와 장미, 벚꽃과 사과나무가 사시사철 꽃을 피운다. 모네는 창작 이외의 거의 대부분의 시간을 정원 가꾸는 일로 보냈다.

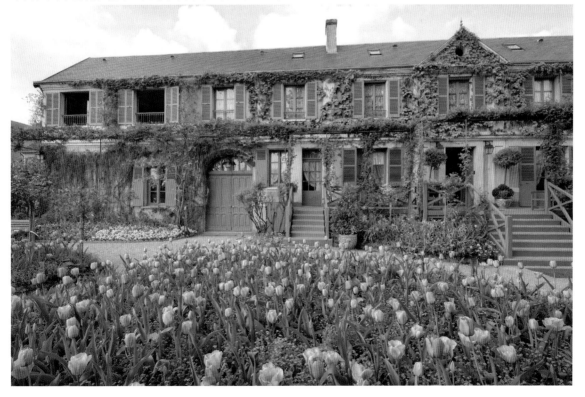

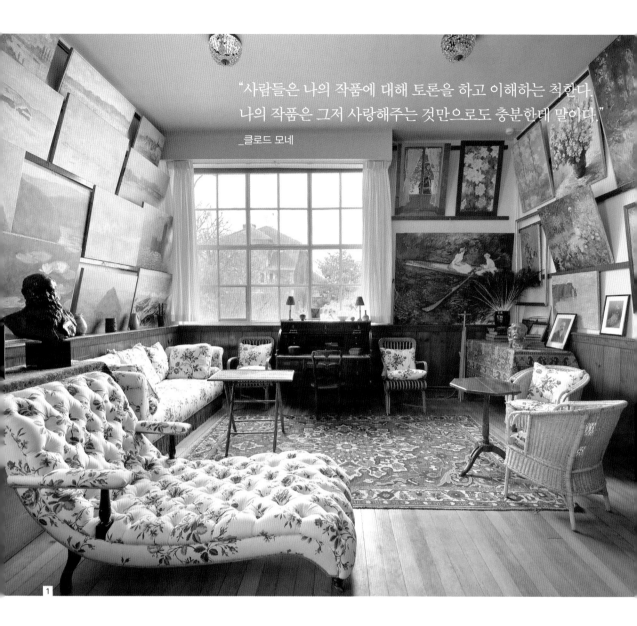

"사람들은 나의 작품에 대해 토론을 하고 이해하는 척한다.
나의 작품은 그저 사랑해주는 것만으로도 충분한데 말이다."
_클로드 모네

1

모티프를 정원에 채우기도 했다. 이 정원을 위해 고용한 정원사는 6명에 이른다. 이 외에도 요리와 세탁과 식사 전반을 담당하던 가정부 3명과 운전수가 있었다. 모네는 당시로선 고급품이었던 자동차를 소유하고 있었다. 카미유와의 사이에서 태어난 자녀와 알리스가 데리고온 자녀를 포함해 8명의 자녀까지, 모두 20명이 넘는 식구가 이 저택에서 살았던 것이다.

혼자서는 거의 지베르니 저택에서 나오지 않았지만 로댕이나 시인 폴 발레리 같은 많은 친구들이 이곳을 빈번하게 드나들었다. 젊은 화가들에게 모네는 거의 신격화되어 있었기 때문에 해외에서도 많은 사람들이 찾아왔다. 미국인 화가 존 싱어 사전트도 그 중 한 사람이다.

"(사전트가 검은색을 사용하려 하자) 나는 검은색을 쓰지 않는다고 말했다. 그러자 사전트는 "그럼 그림을 그릴 수가 없잖아요. 어떻게 그림을 그립니까?"하고 탄식했다."

_《모네의 이야기》 중에서

이 대화에서는 자연계에 존재하지 않는 '절대 흑'을 배재하는 인상파의 원칙을 모네가 나이가 들어서도 반드시 지키고 있었다는 사실을 알 수 있다.

1-2. 서재 겸 아틀리에로 사용했던 방. 자신의 그림과 함께 르누아르, 세잔과 같은 친한 인상파 화가들의 작품이 벽면 가득 전시되어 있다. 가구의 배치도 그대로이며 큰 창으로는 아름다운 정원이 보인다. 모네는 이 정원을 '내 최고의 걸작'이라 말했다고 전해진다. 3. 노란색으로 통일 된 식당에는 벽면 가득 우키요 회화가 장식되어 있다. 이곳뿐 아니라 집 곳곳에 우키요 회화가 걸려 있고 정원에도 벚꽃이나 은행나무 같은 일본 식물이 심어져 있다.

"내가 화가가 될 수 있었던 것은
꽃 덕분이다."

_클로드 모네

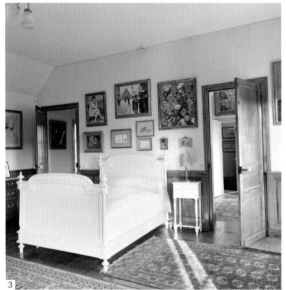
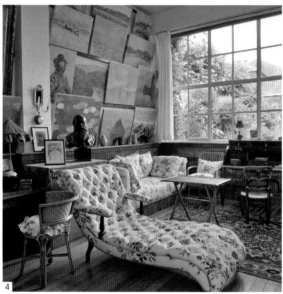

1. 핑크를 주제로 한 사랑하는 딸의 방. 2. 각 방은 통일 된 컬러를 띠고 있다. 바느질을 하는 작은 방은 꽃무늬 벽지가 인상적이다.
3. 알리스 모네의 심플한 침실. 4. 아틀리에는 갈색이 베이스.

아름다운 정원은

대화가의

거대한 팔레트

정원을 보면 모네의 꼼꼼한 성격이 잘 드러나 있다. 연못은 애써 엡트강에서 물을 끌어왔고 홍예다리는 건너편에서 봤을 때 호쿠사이의 작품구도와 같도록 배치해 놓았다. 백 가지가 넘는 꽃들도 개화 시기와 색을 고려해 심었다. 저택은 주위와의 조화를 생각해 외관을 간소하게 꾸몄는데 아르누보와 같은 당시의 유행을 따르지 않았다. 내부의 색도 방마다 조화롭다. 가령 식당의 벽면은 옅은 노란색이고 문은 보라색, 그리고 식기까지 직접 디자인한 청색으로 통일했다. 특히 우키요 회화 컬렉션은 그의 자랑으로 집안 곳곳의 벽면과 화장실 안까지 걸어 두었다.

모네는 이 정원을 사랑했고 86세에 세상을 떠날 때까지 화초 가꾸는 일을 게을리 하지 않았다. 말년에는 백내장을 앓았으며 아내와 아들이 먼저 세상을 떠났다. 그러나 정원을 돌보는 그의 정열은 식지 않았다. 그는 여러 권의 원예 잡지를 읽고 공부하면서 정성 들여 정원을 가꾸었다. 그에게 이 정원은 거대한 팔레트였던 것이다.

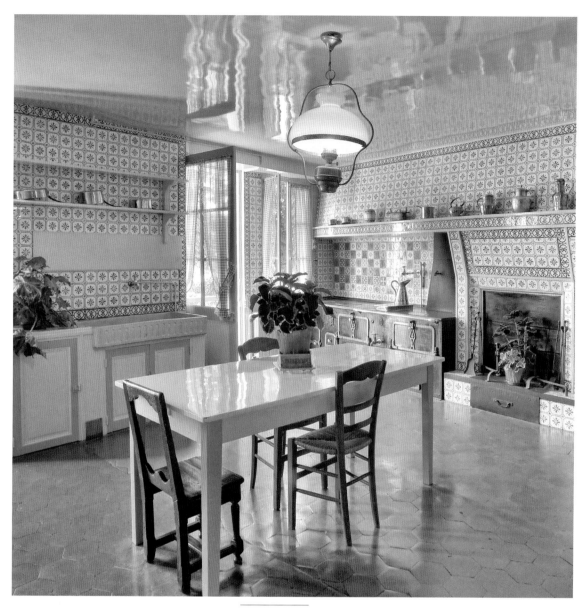

노란 색채의 식당과는 대조되는 루앙블루 타일의 부엌. 호박색에 빛나는 동으로 만든 조리기구가 놓여 있다. 모네는 직접 레시피를 만들 정도의 미식가로 요리에도 열정을 쏟았다.

14
Fondation Claude Monet

주소	84 Rue Claude Monet, 27620 Giverny, France
전화	+32 2 32 51 28 21
개관시간	3/24~11/1
휴관일	위 날짜 외에는 휴관
입장료	어른:9.5유로
	학생/어린이:5.5유로
	7세 미만:무료
홈페이지	http://fondation-monet.com/

영국
런던

네덜란드

브뤼셀
아라스
벨기에
르아브르 아미엥 랭스
캉 루앙
파리 트루아
프랑스

고흐가 마지막 10주일을 보낸 곳

고흐의 방

"뱅상 반 고흐는 1890년 5월 말 경에 내가 있는 이곳으로 왔어요. (…) 2층에 있는 아주 작은 침실이었는데 방문은 계단 난간을 향해 나 있었지요. (…) 로비가 있는 방에서 그는 그림을 그렸어요. 우리는 그 방을 '그림 그리는 방'이라고 불렀는데 지금도 남아있어요. 복도를 만들어서 비좁아지긴 했지만요."

이 회상록을 쓴 것은 북프랑스 오베르 쉬르 우아즈Auvers-sur-Oise에서 라부Ravoux라는 이름의 여관을 경영하던 집의 딸 아들린이다. 이 여관의 다락방에서 고흐는 그 파란만장한 인생의 마지막 70일을 보냈다.

오베르 쉬르 우아즈는 파리에서 북쪽으로 30킬로미터 정도 떨어진 마을이다. 고흐의 마지막 3년은 '기적의 3년'이라고 불릴 정도로 엄청난 양의 작품이 탄생한 시기이다. 오베르에 머물렀던 10주 간 그는 수많은 그림을 그렸다. 마을 여기저기에는 그가 그린 교회나 목장이 그대로 남아 있고, 교외에는 고흐가 여러 차례 그렸던 보리밭이 마치 시간이 멈춘 듯 펼쳐져 있다.

고흐가 이 마을로 와서 처음 살았던 곳은 인상파 화가들의 후원자로 알려진 정신과 의사 가세 박사의 소개로 살게 된 다른 장소였다. 그러나 방세가 너무 비쌌던 탓에 얼마 지나지 않아 라부 여관 3층으로 이사를 한다. 지금도 여관 지붕에 있는 작은 창은 그가 살았던 다락방의 창문이다. 아들린이 회상록을 쓴 것은 그 후 66년이나 지나서였지만 그녀는 화가의 생전 모습을 생생하게 기억하고 있었다.

"그는 체격이 좋았지만 상처 난 귀 쪽으로 어깨가 약간 기울어져 있었어요. 무척 강렬한 눈빛이었지만 부드럽고 조용했지요. (…) 나중에 그가 남프랑스에서 정신병원에

파 란 만 장 한
인 생 을 마 감 한
오 베 르 쉬 르 우 아 즈

빈센트 반 고흐(1853-1890)

네덜란드 출신의 프랑스 화가. 처음엔 전도사가 되려고 했으나 27세에 화가로 전향했다. 37세에 자살로 생을 마감하기까지 불과 10년 정도 화가로 활동했으나 방대한 양의 그림을 남겼다. 평면적인 표현이나 대담한 필치, 화려한 색감과 내적인 시점으로 후대 예술가들에게 지대한 영향을 끼쳤다.

고흐는 당시 카페 겸 술집을 운영하고 있던 라부여관의 다락방을 빌려 살았다. 고흐는 이 마을을 마음에 들어해 근처의 보리밭을 그린 〈마차와 열차가 있는 풍경〉이나 〈아들린 라부의 초상〉 등 많은 작품을 남겼다.

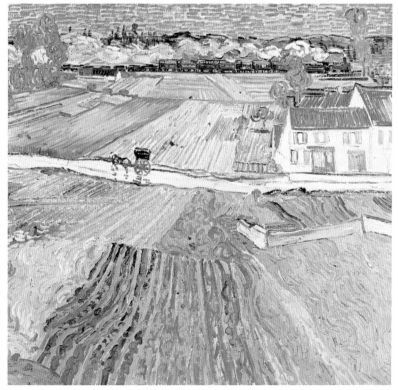

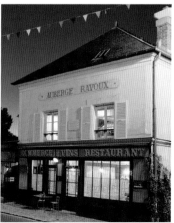

입원했었다는 이야기를 듣고 깜짝 놀랐어요. 오베르에서는 항상 조용하고 예의 바른 사람이었으니까요. 우리 여관에서 그는 신뢰받는 사람이었어요. 우리는 그를 무슈 뱅상이라고 불렀어요."

잘 알려진 대로 그는 남프랑스 아를에서 고갱과 '이상적인 예술 활동'을 하고 싶었으나 파경을 맞고, 자신의 귀를 잘라 정신병원에 입원하게 된다. 아들린도 그 상처를 알고 있었던 것 같다. 그러나 격정적이며 불 같은 성미로 회자되는 고흐가 실은 조용하고 신사적이었다는 사실도 알

수 있다. 오베르는 화가 도비니가 살았던 땅이기도 하며 세잔이나 피사로도 머문 적이 있는 화가들의 성지였다. 고흐도 아마 화가로서의 성공을 꿈꾸며 이곳으로 옮겨왔을 것이다. 그러나 원조를 해주던 동생에게 자신이 경제적으로 부담이 된다는 고뇌가 겹쳐 그는 자신의 배에 총을 쏘고만다. 이틀 후 그는 37년이라는 짧은 생을 마친다.

외관은 19세기에 촬영된 사진과 비교해 봐도 거의 변하지 않았다. 어두컴컴한 계단을 통해 3층에 오르면 천창이 하나 있는 작고 검소한 다락방이 나온다. 고흐는 10주 정도 이 방에 머물렀고 이 방에서 숨을 거두었다.

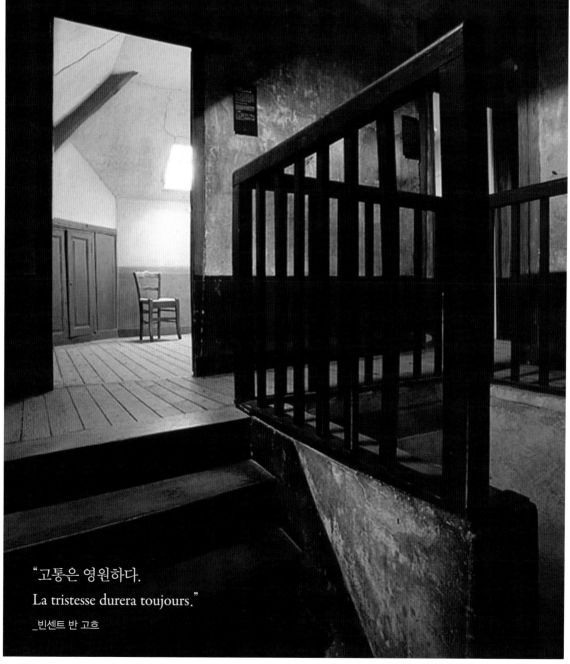

"고통은 영원하다.
La tristesse durera toujours."

_빈센트 반 고흐

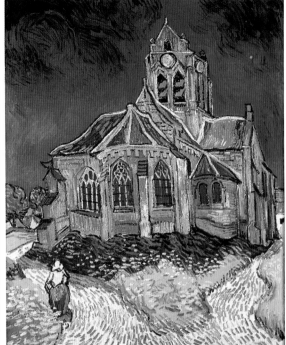

불과 70일이라는 짧은 기간에도 불구하고 고흐는 이곳에서 수많은 작품을 남겼다.
〈오베르-쉬르-우아즈의 교회〉와 같은 중요한 작품이 이 마을에서 탄생했다.

적막하고 비좁은
다락방에서 태어난
걸작들

고흐가 머물던 다락방은 무척 간소하고 삭막하다. 당시 방은 하룻밤에 3.5프랑이었다고 한다. 요즘 화폐 가치로 치면 약 2만 원 정도의 요금이었다. 여기에 간단한 아침식사를 포함해 2만 5천 원에 장기 투숙을 했다고 생각하면 될 것이다. 라부여관 1층은 현재 레스토랑으로 바뀌었다. 고흐가 살았던 때에도 그곳은 식당을 겸한 술집이었기 때문에 지금도 당시 모습이 거의 그대로 남아 있다.

고흐는 밤에도(당시는 하루 두 끼가 일반적) 거의 이곳에서 만 원 정도의 식사를 했을 것이다. 고흐는 이곳에서 술은 전혀 입에 대지 않았다고 한다. 고흐의 방은 분명 비좁지만 그래서일까, 그는 마을 여기저기로 그림의 소재를 찾아다녔고 열정적으로 그림을 그렸다. 고흐의 작품에 등장하는 건물이나 거리를 찾아보는 것도 마을을 걷는 즐거움의 하나다.

"이 남자는 미치게 되거나,
아니면 시대를 앞서가게 될 것이다."

_카미유 피사로

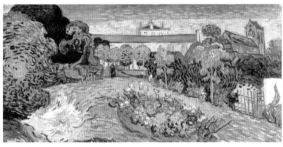

왼쪽은 라부여관 근처에 있던, 고흐가 경애하던 화가 샤를 프랑수아 도비니의 저택의 정원을 그린 〈도비니의 정원〉. 이 정원을 그린 비슷한 작품, 스케치 등이 여러 점 있으며 사인이 들어있는 것은 도비니 부인에게 보내졌다고 한다. 동생 테오에게 이 그림에 대해 편지를 쓴 날짜는 그가 죽기 6일 전으로, 그가 자살을 시도하기 직전에 그렸다는 사실을 알 수 있다.

15
Auberge Ravoux

주소	52–56 Rue du General de Gaulle, 95430 Auvers–sur–Oise, France
전화	+33 1 30 36 60 60
개관시간	레스토랑 영업시간에 맞춤
	Chambre de Van Gogh(가이드투어)
	3월~10월 10:00~18:00(수요일~일요일)
휴관일	레스토랑 휴일에 맞춤
	Chambre de Van Gogh(가이드투어) 11월~2월 쉼
입장료	Chambre de Van Gogh(가이드투어)
	어른:6유로/12~17세:4유로/11세 이하:무료
홈페이지	http://www.salvador-dali.org/museus/

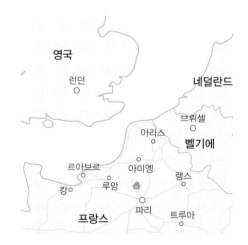

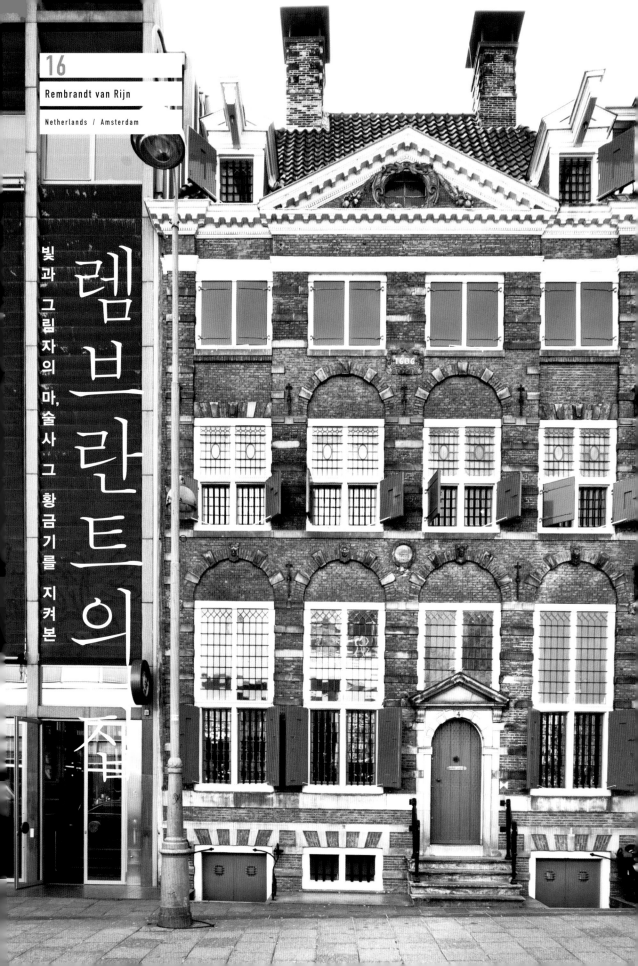

빛과 그림자의 마술사 그 황금기를 지켜본

렘브란트의 집

수많은 회화와 판화, 고대의 흉상, 값비싼 천구본과 지구본, 아르마딜로나 악어와 같은 희귀 동물의 박제와 가죽, 광물과 산호, 귀중한 조개류의 표본, 갑옷과 검과 창. 마치 신성 로마제국 루돌프 2세의 '경이로운 방'을 방불케 하는 이들 수집품 리스트는 1656년 렘브란트가 50세에 파산신청을 하면서 작성한 재산목록의 일부다. 그는 암스테르담 중심부에 있는 저택에 이 진귀한 수집품들을 진열해 두었는데 엄청난 컬렉션은 당시 네덜란드에서도 유명했다.

렘브란트가 이 호화로운 저택을 구입한 것은 그의 나이 서른 세 살 때의 일이다. 이미 집단초상화의 대가로 많은 주문을 받고 있을 때였다. 저택은 무척 호화로웠는데 1만 3천 굴덴Gulden(15세기~2002년까지 사용된 네덜란드의 화폐 단위-옮긴이)이었다고 한다. 물론 일부는 대출금이었으나 오늘날 통화로 환산해 보면 10억 원을 훌쩍 넘는 건물이었다. 그는 인생의 절정기를 누리고 있었다.

그 3년 후에 완성된 대표작 〈야간순찰〉은 고개를 들어 올려다 봐야할 정도로 큰 작품이었으나 주문자는 그다지 만족해하지 않았다고 한다. 같은 해 아내가 죽고 이 시기를 즈음해 그의 인생에 어두운 그림자가 드리우기 시작했다. 장남의 유모와 사귀다가 결혼사기로 소송을 당하고, 그 후에도 다른 가정부와 내연 관계로 지낸 것이 문제가 되었다. 그러나 결정적이었던 것은 네덜란드가 영국과 전쟁을 시작한 것이다. 해상 봉쇄를 당한 네덜란드 경제는 불황기에 접어들어 화가의 생활도 직격탄을 맞게 된다. 장남에게 저택의 명의를 옮기고 파산수속을 했으나 결국 그마저도 2년 후에 매각하게 된다. 대화가는 63세로 생을 마감하는데 부랑자들과 마찬가지로 공동묘지에 매장되었다.

렘브란트 반 레인(1606-1669)

17세기 네덜란드는 최초의 '참 시민사회'였다. 렘브란트는 군주나 귀족이 아닌 길드 멤버의 집단 초상화를 그렸다. 빛과 어둠을 극적으로 배합하는 키아로스쿠로 기법을 사용해 〈야경〉과 같은 걸작을 그렸다. 그는 붓, 분필, 에칭용 조각칼을 사용해 인간의 형상과 감정을 정교하게 묘사했다.

1639년 이 저택을 구입한 렘브란트는 젊은 나이에 초상화가로 성공해 영화를 누렸다.

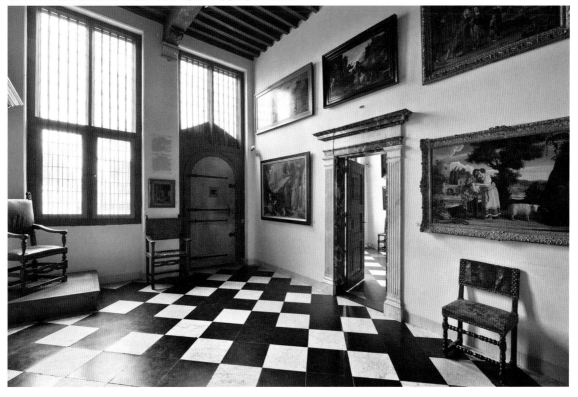

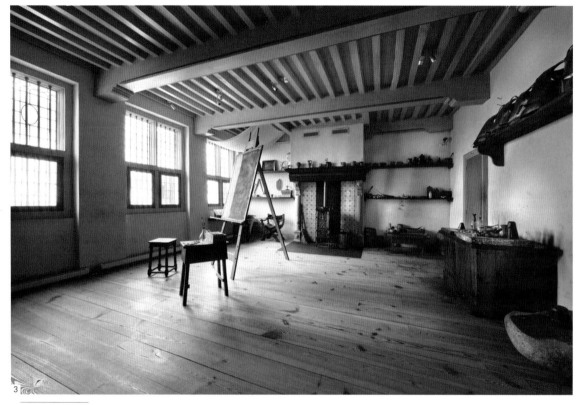

1. 아틀리에에 남아 있는 실제 화구들. 안료를 빻아 도료를 만들어 썼다. 2. 현재는 2층에 있는 아틀리에에서 당시의 안료를 재현하는 워크숍도 열린다. 3. '거대한 회화실'이라는 의미의 아틀리에 'Groote Schildercaemer'는 집에서 가장 넓은 방인데 이곳에서 〈야간순찰〉 등의 명작이 탄생했다. 북측을 향하고 있는 스테인드글라스 창으로는 자연광이 들어온다.

예술가의 아틀리에에서

집단 초상화가

탄생한

거대한 아틀리에

렘브란트가 살았던 호화로운 저택은 현재 '렘브란트 하우스 미술관'으로 보존되어 일반에게 공개되고 있다. 넓은 실내는 당시의 생활모습을 그대로 보여주고 있으며 그가 사용했을 판화 프레스와 화구, 살림살이 외에도 앞서 설명했던 그의 호화스런 수집품의 일부도 복원되어 전시돼 있다.

흥미로운 것은 벽장 안에 침대처럼 꾸민 가구가 여럿 있다는 것이다. 당시 하인들이 이곳에서 잠을 잤다는 것은 렘브란트의 판화에 새겨진 모습을 통해서도 알 수 있다. 렘브란트의 판화 중 몇 점은 당시 나가사키현에 있었던 네덜란드 상관을 통해 수입된 일본 종이에도 인쇄되어 있다.

계단을 오르면 천장이 높은 커다란 방이 있다. 이 방에서 화가는 매일 그림을 그렸던 것이다. 이 건물은 렘브란트의 약 20년에 걸친 영화와 실의의 나날을 함께한 증인이다.

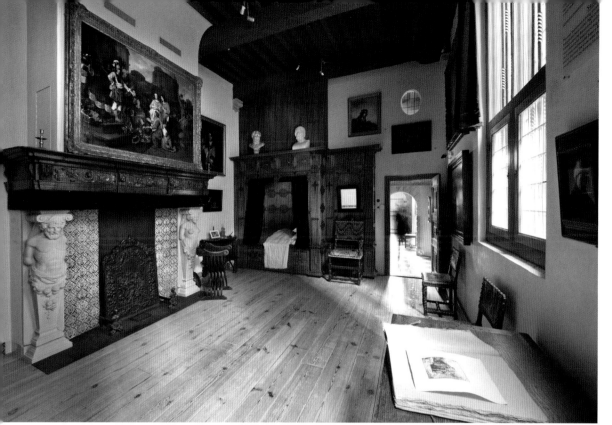

"미술작품은, 작가가 끝났다고 말할 때
끝난 것이다."

_렘브란트 반 레인

주거 공간이었던 살롱 중앙에는 작은 침대가 놓여 있다. 그 당시
렘브란트와 제자들의 작품이 전시되어 있어 고객은 이곳에서 작
품을 구입할 수 있었다. 렘브란트의 판화 작품도 전시되어 있다.

16
Museum Het Rembrandthuis

주소	Jodenbreestraat 4-6, 1011 NK Amsterdan, Netherlands
전화	+31 20 520 0400
개관시간	10:00~18:00(1/1은 11:00부터)
휴관일	4/27, 12/25
입장료	어른:13유로 / 6~17세:4유로
홈페이지	http://www.rembrandthuis.nl/

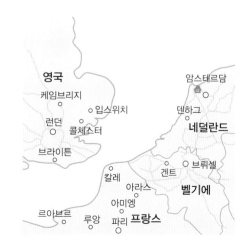

창작 의욕을 불태운 사랑의 둥지

마그리트의 집

1898년 벨기에 에노주(州) 레신에서 태어나 1967년에 사망한 르네 마그리트가 살았던 집은 '예술가가 사랑한 집' 가운데 가장 모던하다. 전화기와 전등이 있고 욕조와 화장실 같은 현대적인 시설이 갖추어져 있다. 마그리트는 이 집에 24년이나 살았다.

1916년 브뤼셀의 왕립미술아카데미에 입학해 그림을 배우기 시작한 마그리트는 벽지 디자인과 패션 광고 분야에서 경력을 쌓았다. 초기에는 입체주의와 미래주의의 영향을 받았고, 1926년부터 1930년까지 파리에 체류하면서 앙드레 브르통, 살바도르 달리, 후앙 미로, 시인 폴 엘뤼아르 등과 친교를 맺으며 초현실주의운동에 참여했다.

파리에서 초현실주의자들과 사이가 틀어지면서 실의에 빠진 그는 고향인 벨기에로 돌아와 맞벌이를 하는 아내와 함께 그의 생애에서 가장 가난한 시절을 보냈다. 그러나 이와 동시에 가장 값진 창조성을 발휘한 시기이기도 하다. 이 작은 아파트에서 그는 드넓은 상상력을 펼치며 수많은 개성적이고 환상적인 작품을 만들어 냈다.

마그리트는 평생 그렸던 약 1600점에 달하는 채색화 중에서 거의 절반을 이 아파트에서 그렸다. 그래서 이곳에는 그의 작품에 등장하는 소재가 많이 남아 있다. 마그리트의 작품을 좋아하는 사람들은 그의 신기한 회화에 그려진 검은 중절모와 서랍장, 창틀이나 난로 같은 것을 이 집에서 발견할 수 있을 것이다.

재미있는 점은 깔끔하고 심플한 디자인의 가구와 프릴 같이 조금 과한 장식이 달린 부르주아적인 소품이 섞여 있다는 점이다. 전자는 화가 본인의 취향이고 후자는 아내 조제트의 취향이다. 전혀 다른 취향의 물건들이 늘어가는 것을 보며 그는 어쩌면 불편하게 바라보고만 있었을지도 모른다.

르네 마그리트 (1898-1967)

벨기에의 초현실주의 화가. 처음엔 추상주의나 입체파적인 작품이었으나 데 키리코의 작품에 감명 받은 후 초현실주의로 전향한다. 트릭 회화기법을 사용해 그려진 광경은 현실세계에서는 일어날 수 없는 구조로, 정적이고 환상적인 세계를 만들어 냈다. 장난기 가득하고 기발한 상상이 돋보인다.

평생을 함께한 아내 조제트와 살았던 아파트의 방은 마그리트의 작품 배경이 되기도 했다.

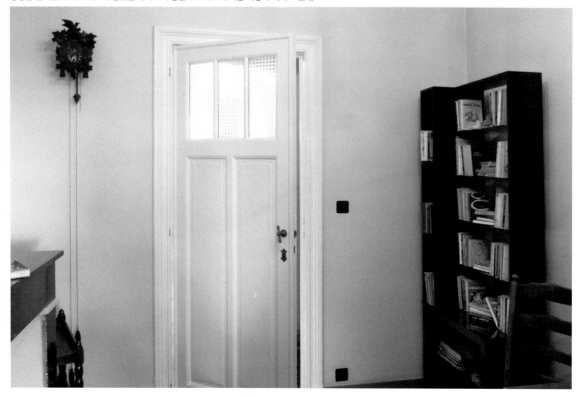

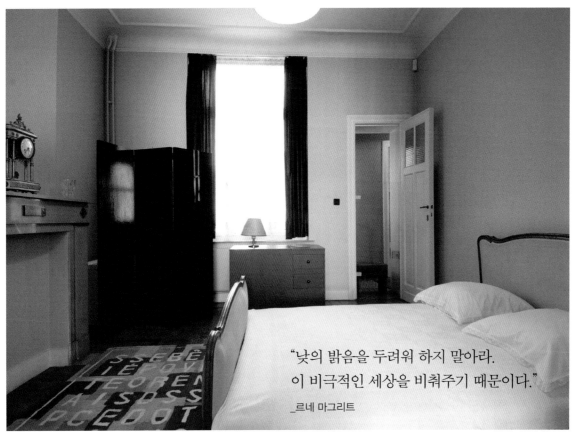

"낮의 밝음을 두려워 하지 말아라.
이 비극적인 세상을 비춰주기 때문이다."
_르네 마그리트

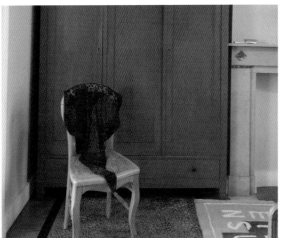

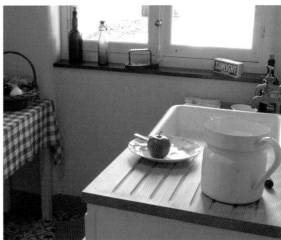

부부의 침실에는 다양한 스타일의 가구가 놓여 있다. 1933년,
정원에 아틀리에를 만든 후에도, 식당과 아틀리에를 겸했던
작은 방을 좋아해 약 800점에 가까운 작품이 이곳에서 탄생
했다.

17
Rene Magritte Museum

주소	Rue Esseghem 135, Jette, Brussels 1090, Belgium
전화	+32 2 428 26 26
개관시간	10:00~18:00
휴관일	월요일, 화요일, 1/1, 12/25
입장료	일반:7.5유로
	23세 이하 혹은 단체:6유로
홈페이지	http://www.magrittemuseum.be

영국
런던
네덜란드
브뤼셀
아라스
벨기에
르아브르
아미엥
랭스
캉
루앙
파리
트루아
프랑스

【 예술가의 관계도 】

미술사를 지탱해온 거장들의 관계를 간단하게 그려보았다.
이 책에서 집이 등장하지 않은 인물은 회색으로 표시했다.

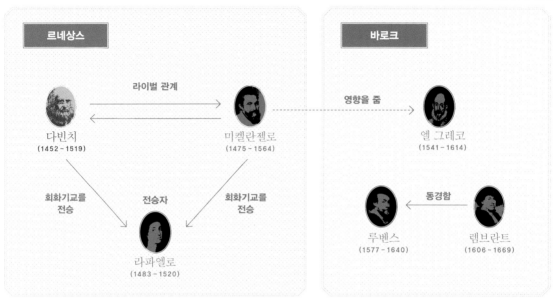

[**1450-1700**년]

르네상스

다빈치 (1452-1519)
— 라이벌 관계 →
미켈란젤로 (1475-1564)

회화기교를 전승 → 전승자
회화기교를 전승 →
라파엘로 (1483-1520)

바로크

영향을 줌 →
엘 그레코 (1541-1614)

루벤스 (1577-1640)
← 동경함 —
렘브란트 (1606-1669)

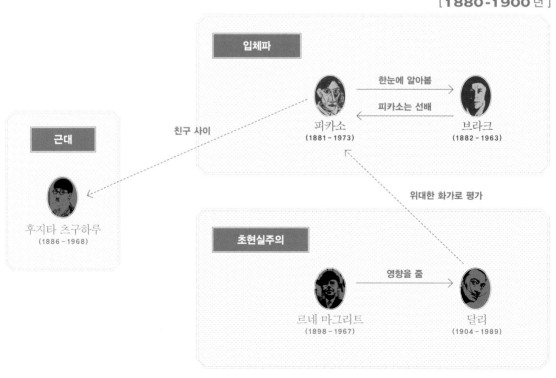

[**1880-1900**년]

입체파

피카소 (1881-1973)
— 한눈에 알아봄 →
← 피카소는 선배
브라크 (1882-1963)

근대

친구 사이
후지타 츠구하루 (1886-1968)

위대한 화가로 평가

초현실주의

르네 마그리트 (1898-1967)
— 영향을 줌 →
달리 (1904-1989)

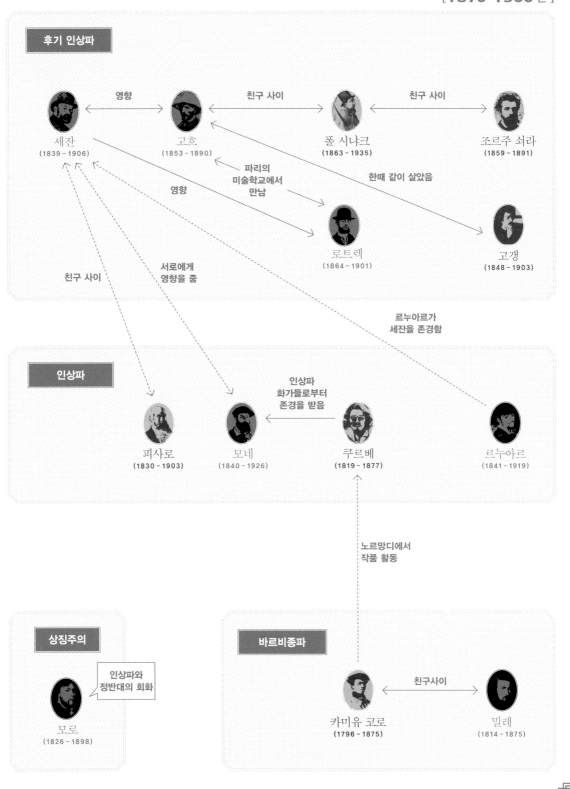

후기 인상파

영향
세잔
(1839 – 1906)

친구 사이
고흐
(1853 – 1890)

친구 사이
폴 시냐크
(1863 – 1935)

친구 사이
조르주 쇠라
(1859 – 1891)

파리의
미술학교에서
만남

한때 같이 살았음

영향

로트렉
(1864 – 1901)

고갱
(1848 – 1903)

친구 사이

서로에게
영향을 줌

르누아르가
세잔을 존경함

인상파

피사로
(1830 – 1903)

모네
(1840 – 1926)

인상파
화가들로부터
존경을 받음

쿠르베
(1819 – 1877)

르누아르
(1841 – 1919)

노르망디에서
작품 활동

상징주의

인상파와
정반대의 회화

모로
(1826 – 1898)

바르비종파

친구사이
카미유 코로
(1796 – 1875)

밀레
(1814 – 1875)

119

	15세기							
	1470	1480	1490	1500	1510	1520	1530	1540
시대	●――――――― 르네상스 시대(15~16세기) ――――――――――――――――――――――――――――――							
① 달리 (1904~1989)								
② 후지타 츠구하루 (1886~1968)								
③ 세잔 (1839~1906)								
④ 르누아르 (1841~1919)								
⑤ 로트렉 (1864~1901)								
⑥ 모로 (1826~1898)								
⑦ 밀레 (1814~1875)								

미켈란젤로가 태어난 집(61p)

| ⑧ 미켈란젤로 (1475~1564) | | | | | | | | |

- 3월 6일, 이탈리아에서 출생(1475)
- 피렌체에서 기를란다요에게 그림을 배움(1488)
- 볼로냐를 거쳐 로마로 이주(1496)
- 성 베드로 대성당의 〈피에타〉 완성(1499)
- 로마 교황 율리우스 2세의 초청을 받아 영묘제작을 위탁받음(1505)
- 바티칸 시스티나 성당의 천정화를 완성(1512)
- 〈최후의 심판〉에 착수(1536)

| ⑨ 루벤스 (1577~1640) | | | | | | | | |
| ⑩ 라파엘로 (1483~1520) | | | | | | | | |

- 4월 6일, 궁정화가의 아들로 우르비노에서 출생(1483)
- 어머니 사망(1491)
- 아버지 사망(1494)
- 페루자에 있는 페루지노의 공방에 들어감(1498)
- 피렌체로 이주(1504)
- 바티칸궁전 장식을 위해 로마로 향함(1508)
- 〈헬리오도르의 방〉 벽화 제작(1514)
- 4월 6일 로마에서 사망. 향년 37세(1520)

| ⑪ 엘 그레코 (1541~1614) | | | | | | | | |
| ⑫ 들라크루아 (1798~1863) | | | | | | | | |

라파엘로의 생가가 있는 마을(74p)

⑬ 모리스 (1834~1896)								
⑭ 모네 (1840~1926)								
⑮ 고흐 (1853~1890)								
⑯ 렘브란트 (1606~1669)								
⑰ 마그리트 (1898~1967)								

바로크 시대(17세기)

● 2월 18일 로마에서 사망. 향년 88세(1564)
　제작 중이던 성 베드로 대성당이 완성된 것은 1626년

루벤스가 지은 마지막 보금자리(68p)

● 6월 28일 독일에서 법률가의
　아들로 태어남(1577)

● 만토바 공국의 궁정화가가 되어 이탈리아로 감(1600)

● 이자벨라와 결혼(1609)

● 부친 사망. 플랑드르의
　앙베르로 이주(1587)

● 아내 이자벨라
　사망(1624)

● 종교화가로 독립(1566)

● 로마로 감. 파르네제 궁에 거주 허가를
　의뢰함. 고전학자 풀비오 오르시니가
　속한 인문서클에 들어감(1570)

● 마드리드의 마리아 아라곤 성당의
　제단화와 칸막이의 주문을 받음(1596)

● 크레타섬에서 세금징수원의 아들로 태어남(1541)

● 스페인으로 건너가 마드리드에 체류(1576)
● 톨레도 이주를 결정(1577)

● 4월, 톨레도에서 사망.
　향년 73세(1614)

엘 그레코가 살았던 집을 재현(80p)

● 7월 15일 네덜란드 서부 도시
　레이던에서 출생(1606)

● 화가 피터
　라스트만의
　공방에서 수련을
　쌓음(1624)

【 예술가 연표 】

	17세기							
	1630	1640	1650	1660	1670	1680	1690	1700
시대			바로크 시대(17세기)					
① 달리 (1904~1989)								
② 후지타 츠구하루 (1886~1968)								
③ 세잔 (1839~1906)								≈
④ 르누아르 (1841~1919)								
⑤ 로트렉 (1864~1901)								
⑥ 모로 (1826~1898)								
⑦ 밀레 (1814~1875)								
⑧ 미켈란젤로 (1475~1564)								
⑨ 루벤스 (1577~1640)	● 엘렌과 재혼(1630)	● 5월 30일 사망. 향년 62세(1640)						≈
⑩ 라파엘로 (1483~1520)								
⑪ 엘 그레코 (1541~1614)								
⑫ 들라크루아 (1798~1863)								
⑬ 모리스 (1834~1896)								
⑭ 모네 (1840~1926)								≈
⑮ 고흐 (1853~1890)								
⑯ 렘브란트 (1606~1669)	● 호화저택 구입(1639)	● 〈야경〉 제작. 아내 사스키아 사망(1642)		● 파산선고를 받음(1656) ● 내연녀 헨드리케 사이에서 딸이 태어남(1654)	● 10월 4일 사망. 향년 63세(1669)			
⑰ 마그리트 (1898~1967)								

밀레가 살았던 집(54p)

렘브란트가 정성을 들인 저택(113p)

18세기	19세기								
1790	1800	1810	1820	1830	1840	1850	1860	1870	1880

신고전주의(18세기 중기 ~19세기 초기)

라파엘전파(1850년 경~19세기 후반)

인상파(19세기 후반)

- 1월 19일 프랑스 엑상프로방스에서 출생(1839)
- 아버지가 은행을 설립(1848)
- 파리에서 본격적으로 창작활동을 개시함(1862)
- 고향으로 돌아와 엑상프로방스를 거점으로 창작 활동(1878)

- 2월 25일 프랑스에서 양복점의 아들로 태어남(1841)
- 화가 샤를 글레르에게 그림을 배우기 시작. 모네, 시슬레, 바지유와 알게 됨(1861)

- 프랑스 툴루즈 백작 가문에서 출생(1864)
- 다리 골절(1878)

- 국립미술학교 입학(1846)
- 4월 6일, 파리에서 건축가인 아버지와 음악가인 어머니 사이에서 태어남(1826)
- 화가 샤세리오에게 사사 받음(1850)
- 보불전쟁. 군에 입대하지만 지병이 악화되어 제대(1870)

- 10월 4일, 프랑스 노르망디의 가난한 마을에서 출생(1814)
- 바르비종으로 이주(1849)
- 파리의 미술학교에 입학(1837년 경)
- 폴린 비르지니와 결혼(1841)
- 아내 폴린 비르지니가 폐결핵으로 사망(1844)
- 1월 20일, 바르비종에서 사망(1875)

- 국립미술학교에 입학(1816)
- 부르봉 궁전도서관, 베르사유 궁전의 장식을 의뢰받음(1838)
- 4월 26일 프랑스에서 출생(1798)
- 화가 게랭에게 회화를 배운 뒤, 화가 제리코와 만남(1815)
- 파리박람회에서 성공을 거둠(1855)
- 8월 13일. 사망. 향년 65세(1863)

- 에섹스 주 우드포드 홀로 이사(1840)
- 3월 23일, 엘름하우스에서 출생. 아버지는 부유한 증권 중개인(1834)
- '레드 하우스'에 입주(1860)
- '레드 하우스'를 매각(1865)

- 11월 14일, 파리에서 출생(1840)
- 카미유와 결혼(1870)
- 풍경화가 외젠 부댕을 만나 회화수업을 받음(1858)
- 아내 카미유가 사망(1879)

- 3월 30일 네덜란드에서 출생(1853)

【 예술가 연표 】

	19세기		20세기				
	1880	1890	1900	1910	1920	1930	1940

시대
- 인상파(19세기 후반)
- 표현주의(20세기 전반)
- 추상주의(1940년 무렵)
- 에콜 드 파리(20세기 전반)
- 초현실주의(1924년~1950년 무렵)
- 입체파(20세기 초)

① 달리 (1904~1989)
- 5월 11일, 스페인에서 출생(1904)
- 마드리드 국립미술학교에 입학(1921)
- 화랑에서 첫 개인전(1925)
- 갈라와 결혼 (1934)

② 후지타 츠구하루 (1886~1968)
- 11월 27일, 일본에서 초구아키라와 세이 사이에서 태어남(1886)
- 도쿄미술학교 서양화과 입학. 모리 오가이의 조언이었다고 함(1905년)
- 프랑스로 건너간 후 피카소와 같은 화가들과 교류하며 깊이 있는 연구를 거듭함(1913)
- 16년 만에 일본으로 돌아옴(1929)
- 호리우치 키미요와 결혼(1936)

③ 세잔 (1839~1906)
- 아버지 사망, 오르탕스와 결혼(1886)
- 첫 개인전 개최(1895)
- 야외에서 그림을 그리던 중 폭풍을 만나 폐렴에 걸려 10월 22일, 사망. 향년 67세(1906)

④ 르누아르 (1841~1919)
- 알제리, 이탈리아 여행(1881)
- 알린과 정식 결혼(1890)
- 류머티즘으로 고생하다가 말년에는 휠체어에서 그림을 그렸다(1897)
- 남프랑스 카뉴로 이주(1907)
- 남프랑스 카뉴로 와서 죽을 때까지 창작활동에 힘씀. 12월 3일, 사망. 향년 78세(1919)

⑤ 로트렉 (1864~1901)
- 파리의 환락가, 몽마르트에서 살기 시작함(1884)
- 파리에서 첫 개인전 개최(1893)
- 발작이 재발, 말로메 성에서 9월 9일, 사망. 향년 36세(1901)

⑥ 모로 (1826~1898)
- 아카데미 회원으로 뽑힘(1888)
- 애인 알렉산드린 사망(1890)
- 국립미술학교 교수가 됨(1892)
- 4월 18일, 자택에서 사망. 향년 72세(1898)

⑦ 밀레(1814~1875)

⑧ 미켈란젤로(1475~1564)

⑨ 루벤스(1577~1640)

⑩ 라파엘로(1483~1520)

⑪ 엘 그레코(1541~1614)

⑫ 들라크루아(1798~1863)

⑬ 모리스 (1834~1896)
- 영국에서 내셔널 트러스트 운동이 전개됨(1895)
- 10월 3일, 자택에서 사망. 향년 62세(1896)

⑭ 모네 (1840~1926)
- 지베르니에서 살기 시작함(1883)
- 알리스와 결혼, 〈수련〉 연작을 그리기 시작함(1892)
- 아내 알리스 사망(1911)
- 백내장 악화로 거의 시력을 잃음(1922)
- 12월 5일, 사망. 향년 86세(1926)

⑮ 고흐 (1853~1890)
- 브뤼셀에서 화가로서의 삶을 시작함(1880)
- 아를에서 고갱과 살다가 귀를 자름(1888)
- 7월 29일, 권총 자살시도 끝에 사망. 향년 37세(1890)

⑯ 렘브란트(1606~1669)

⑰ 마그리트 (1898~1967)
- 11월 21일, 벨기에에서 출생(1898)
- 왕립미술학교에서 청강(1915)
- 조제트와 결혼(1922)

	20세기							**21세기**	
1940	**1950**	**1960**	**1970**	**1980**	**1990**	**2000**	**2010**	**2020**	

● 뉴욕으로 건너감(1940)

● 스페인으로 돌아옴, 포트리가트에 정착(1948)

● 아내 갈라 사망(1982년)

● 피게라스의 달리박물관이 창설됨(1974)

● 1월 23일, 피게레스에서 사망, 향년 84세(1989)

● 국민총력결전 미술전에 〈애투섬의 옥쇄〉를 출품(1943)

● 미국을 거쳐 프랑스로 건너감(1950)

● 1월 29일, 취리히의 병원에서 사망. 랭스 대성당에서 장례식 거행. 향년 81세(1968)

● 프랑스 국적 취득(1955)

말년의 르누아르가 제작활동을 했던 집(37p)

모네의 그림에 그려진 정원과 자택(98p)

마그리트가 명작을 탄생시킨 집(114p)

● 이사함(1954)

● 암으로 사망(1967)

125

한 장의 그림을 감상할 때에는 화가의 성격이나 심경, 그 당시 화가가 처해 있던 상황에 관한 정보를 가능한 차단하지 않으면 안 된다. 그것은 나처럼 미술사를 연구하는 사람들 사이에서는 마치 약속과도 같은 것이다. 이것은 과거에 '이 색조는 그가 어머니를 여읜 직후부터다.'와 같은 분석 경향이 너무 많이 인용된다든지 그림 속 모델이 누군가에 따라 그림의 가격이 달라지는 것을 반성하는 의미에서 시작된 것이었다. 모델이 누가 되든지 그림 자체에는 아무런 변화가 없는데 가치가 변한다는 것은 이상한 이야기다.

화가의 개인적인 정보에 너무 의존하지 않는 것도 중요하지만, 한편으로는 작품을 이해하기 위해 화가의 기질이나 생활, 당시의 사회상과 같은 정보가 빠질 수 없다고 나는 생각한다.

로트렉이 사회적 약자에게 시선을 돌렸던 것은 자신이 신체적 장애를 지니고 있었던 것과 무관하지 않을 것이며, 고흐의 작품 역시 그의 기질이나 가족, 친구와의 관계를 생각하지 않고는 논할 수 없기 때문이다.

예술가들의 집을 들여다본다는 것은 그들의 성격을 알게 되는 것이고, 일상을 들여다보는 것이며, 당시의 사회를 이해하는 것과 깊은 관계가 있다. 예술가의 집을 찾아 우리들의 생활환경이나 사회와의 차이를 보는 것으로 그들의 작품을 보다 깊이 이해하고 보다 풍성하게 느낄 수 있을 것이라고 생각한다.

기획과 편집 작업에 수고해준 모든 분들, 작가의 집, 미술관, 아틀리에를 취재하는데 도움을 주신 분들께 감사하는 마음을 전하며….

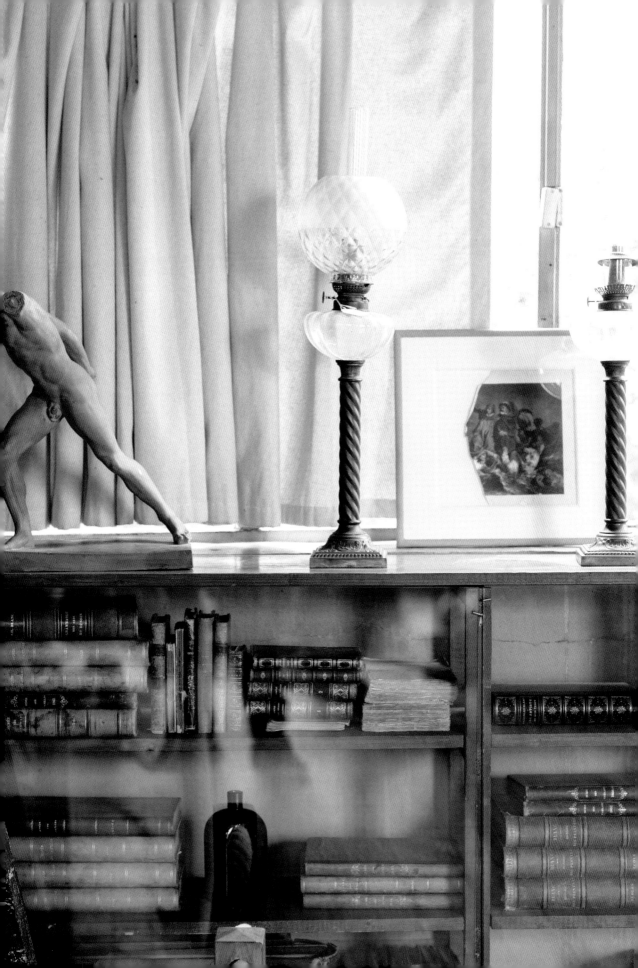

지은이 이케가미 히데히로 池上英洋

미술사학자이며 도쿄조형대학 교수로 재직 중이다. 1967년 히로시마현에서 태어나 도쿄예술대학을 졸업 후 동 대학원 석사과정을 수료했다. 일본문예가협회 회원이며 저서로는 《Due Volti dell'Anamorfosi(Clucb, 이탈리아)》, 《레오나르도 다 빈치 – 서양회화의 거장 시리즈 8》, 《레오나르도 다 빈치의 세계(편저)》, 《더 알고 싶은 라파엘로의 생애와 작품》, 《신의 손 미켈란젤로》, 《사랑에 빠진 서양미술사》, 《이탈리아 – 24개 도시의 이야기》, 《'사라진 명화' 전람회》, 《서양미술사입문》, 《죽음과 부활》, 《관능미술사》, 《잔혹미술사》 등 다수가 있다.

옮긴이 류순미

일본 도쿄에서 일한 통번역을 전공하고 10여 년간 일본 국제교류센터에서 근무하며 통번역사로 활동했다. 옮긴 책으로 《도쿄 생각》, 《셰어하우스》, 《아들이 부모를 간병한다는 것》, 《묘생만화》, 《여자, 귀촌을 했습니다》 등이 있다. 현재 호주에서 번역 활동을 하며 텃밭 농사를 짓고 있다.

예술가가 사랑한 집

초판 1쇄 인쇄 2018년 7월 10일
초판 1쇄 발행 2018년 7월 20일

지은이 이케가미 히데히로 | **옮긴이** 류순미 | **펴낸이** 오연조
편집 신윤선 | **디자인** 씨오디 | **경영지원** 김은희
펴낸곳 페이퍼스토리 | **출판등록** 2010년 11월 11일 제 2010-000161호
주소 경기도 고양시 일산동구 정발산로 24 웨스턴타워 1차 707호
전화 031-926-3397 | **팩스** 031-901-5122 | **이메일** book@sangsangschool.co.kr

ISBN 978-89-98690-36-6 03600

한국어판 출판권 ⓒ 페이퍼스토리 2018

HOUSE LOVED BY ARTIST
ⓒ HIDEHIRO IKEGAMI 2016
Korean translation rights ⓒ 2018 by SangSang School Publishing Co.,Ltd..
Originally published in Japan in 2016 by X-Knowledge Co., Ltd.
Korean translation rights arranged through AMO Agency SEOUL